POP高手系列

POP商業廣告 ❷

簡仁吉編著

目錄 contents

序　言

POP源起於美國，近幾年來，在行銷方式漸趨多元化時，快速、經濟的POP才逐漸的受到國內一般商店重視，節慶需要它、拍賣需要它、店面佈置更需要它，「POP書籍」已成每一位美工設計者必備之基礎工具。

目前國內的POP書籍大致區分為二；一是理論性的POP，二是重實際範例的POP。二者合而為一是此書的製作方針。尋遍了市面上所有的POP書籍，也參考了坊間許多美工設計叢書；討論再討論、更改再更改，一節、一節

的成章而成書，我們完成了這本「全面性的基礎POP廣告」。

此書每張均有它的特色存在，由單點的技法解說到全面的POP廣告企劃組成，更加強了內容的多元化。第一章強調POP的重要；第二章教你如何完成一張POP海報；第三章是認識POP的展示與陳列；最後一章則是企劃案的撰寫。熟悉此書再勤練2～10冊中單點的介紹，「POP」將不再是令人頭痛的題目，而是賞心悅目、心曠神怡的「好差事」。

簡仁吉

作者簡介

簡仁吉
復興商工美工科畢

經歷

麥當勞各中心/特約美術設計
大黑松小倆口/美術設計
新形象出版公司/美術企劃、總編輯
華廣美工職訓中心、復興美工
職訓中心、中國青年服務社…等
/專業POP教師
出版流通雜誌/POP專欄作者
德明商專、台灣大學、師範大學
/廣告研習社、美術社指導老師
台北市農會…等機關/POP講師

著作

POP正體字學（1）
POP個性字學（2）
POP變體字學（3）（4）
POP海報祕笈〈學習海報篇〉
POP海報祕笈〈綜合海報篇〉
POP海報祕笈〈手繪海報篇〉
POP海報祕笈〈精緻海報篇〉
POP海報祕笈〈店頭海報篇〉
POP高手系列–
　（1）POP字體1.變體字
　（2）POP商業廣告
　（3）POP廣告實例
　（5）POP插畫
　（6）POP視覺海報
　（7）POP校園海報

林東海
復興商工美工科畢

經歷

唐三彩陶藝/美工
喜年年婚姻廣場/美工企劃
寶星傳播/美工設計
九洋顧問公司/美工設計
精緻手繪POP系列叢書執行製作

著作

POP高手系列–
　（2）POP商業廣告
　（5）POP插畫
精緻手繪POP節慶篇
精緻手繪POP個性字

張麗琦
復興商工美工科畢

經歷

寬達食品公司〈麥當勞〉
成都中心、忠孝中心、
西園中心/pop美工企劃
梵荻創意設計有限公司/
設計組長
精緻手繪pop系列叢書/
執行製作

著作

POP高手系列–
　（2）POP商業廣告
　（5）POP插畫
精緻手繪POP節慶篇
精緻手繪pop個性字

第一章　POP廣告理論

第一章 POP廣告理論
第一節 何謂POP廣告

■POP廣告所使用的材質

●卡點西德（塑膠）

●電子

●紙器

●木頭

●金屬

●布料

A.POP廣告是什麼？

所謂POP廣告，到底是指什麼？今天，它已經成為無須說明的普通名詞，但是若問及其發音是「POP」還是「Pi－O－Pi」，則有很多人仍無法確定。結果，「POP」就在大家一知半解下被廣泛地使用，通常的例子是「手寫」的海報、價格卡通稱為POP，顯然這對POP廣告的認定，與事實有極大的出入。

「POP」一語，在我國流通的時期較晚，但中國自古起，就有類似POP廣告的存在；過年時的剪紙，喜慶時的張燈結綵，客棧、酒店外懸掛的布條、旗幟等。即使在今天的社會裏，仍可發現許多傳統而富鄉土氣息的POP存在；武館門前的大刀；國術館懸掛的膏藥圖；配鎖店的大鑰匙等，都是非常具有個性的POP廣告。

在民國六十年前後，台灣出現了一種新的流通型態，超級市場開始誕生。由於此種新的流通形態，使得POP廣告快速的發展。因此，自民國六十年到七十年之間，承受美日諸國POP廣告的洗禮，使我國的POP廣告快速成長，時至今日，正朝向另一個新的時代摸索前進。

B.POP廣告的定位

　　POP廣告在媒體歷史中，發展時間雖不長，但隨著經濟環境的改變，今日的地位卻很重要。那麼，POP廣告應如何定位，才不會發生如上述般的錯誤呢？所謂POP，是英文「Point of Purchase」的縮寫，譯成「購買鐘點的廣告」。至於發音，前述兩種唸法都不算錯誤；真正重要的，乃是POP廣告應如何定位的問題。廣義來說，我們可以解釋爲「店頭廣告」；正如「購買鐘點的廣告」所示，是一種設在購物地點的廣告；若是由POP廣告的製作立場來看，也可將它解釋爲「站在購買者立場所製作的廣告」。本頁最後的圖示，

爲零售店促銷活動的一種分類方法，可以看出POP廣告只是店內促銷的手法之一。

　　雖然POP廣告被歸類爲店內的促銷手法，但並非一定設在店舖之內。事實上，懸掛在店舖外的布旗也是屬於POP廣告；另外，同樣是海報，若貼在賣場即爲POP廣告，貼在車站則不能稱之爲POP廣告。

　　這種區分方式或許有一些牽強，但是，如果不先了解POP廣告的概念，促銷的效果即可能減低。

●壽司店使用傳統的燈籠

●佈置在賣場外的POP廣告

●擺設在店門口的POP廣告

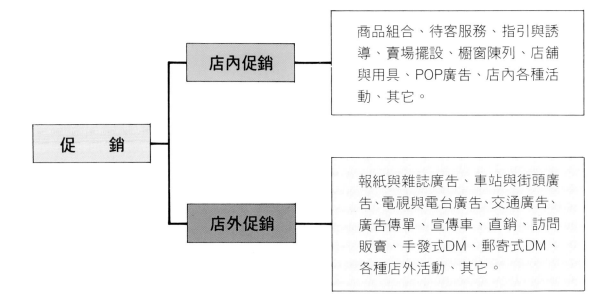

促　銷	店內促銷	商品組合、待客服務、指引與誘導、賣場擺設、櫥窗陳列、店舖與用具、POP廣告、店內各種活動、其它。
	店外促銷	報紙與雜誌廣告、車站與街頭廣告、電視與電台廣告、交通廣告、廣告傳單、宣傳車、直銷、訪問販賣、手發式DM、郵寄式DM、各種店外活動、其它。

C.POP廣告是SP戰略的中樞

在今日，POP廣告已成為一種時代的流行走向，此一趨勢對POP工作者而言，是一可喜的現象。雖然POP廣告並不具有其它媒體（如電台、電視、報紙）般的實體，但卻是最能適應環境變化的一種促銷媒體，速度快、變化多，永遠具備著打擊部隊的角色；所以，POP廣告可說是販賣點中最具彈性的優秀「推銷員」。

正如上章節所說的，POP廣告是SP（促銷）活動展開的要素之一，而SP又為廣告計劃中的一部份。社會動脈瞬息萬變，間接的也影響到了消費者的購買行為，所以SP活動，必須能夠對應。而站在「購買者所製作的廣告」—POP廣告，也就影響了購買行動的促銷效果。

在高度成長時的行銷活動是以大量生產、大量販賣為特色，當時POP廣告只是賣場中的傳達工具罷了；可是現在，競爭激烈的市場，POP廣告不僅是傳達訊息工具，而且更肩負誘導購買的重責大任。

在這種環境下的POP廣告，不再只是傳達活動或是做為店面裝飾品，把它納入促銷活動的重要要素中，是必然的趨勢。

■SP（促銷）活動計劃表

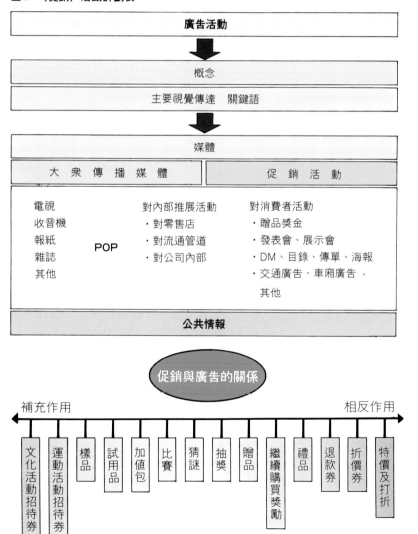

促銷與廣告的關係

■SP活動的內容

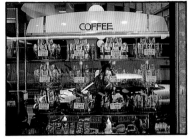
●賣場陳設

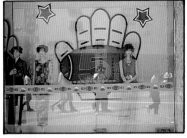
●櫥窗陳列

●POP廣告

●街頭廣告

●交通廣告

●店內活動

■日本明治乳業SP活動平面企劃

①海報

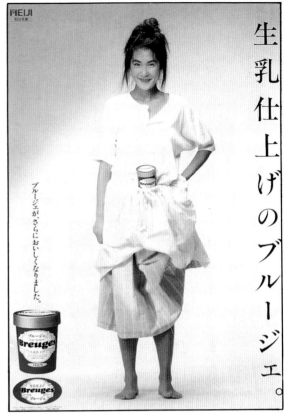

③海報

②貼紙

④包裝

⑤包裝

⑥包裝

⑦電視廣告

⑧報紙

⑨書

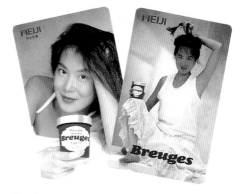

⑩卡片

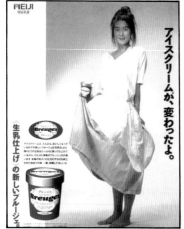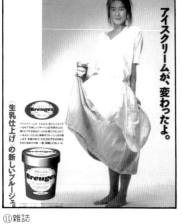

⑪雜誌

⑫説明書

⑬衣服

⑭卡片與説明書

⑮POP

⑯雜誌

⑰POP

第二節 POP廣告的功能與分類

A.POP廣告的功能

　　什麼是POP廣告的功能呢？簡單的來說，即是以「店面」來結合商品和消費者。商品和消費者之間有互動關係，而滿足兩者互動關係的即為POP廣告。為了充分發揮POP廣告的功能，在商品生產後經舖貨途徑到零售店，並且在零售店內刺激消費者產生購買行動，這一連串過程，POP廣告也能扮演著具有傳播效果的角色。

　　最近，廣告主開始運用各種媒體特長為主的媒體區隔來向消費者傳遞訊息。電視廣告、電台廣告、報紙廣告都有其特定的訴求目標；當然，POP廣告也有和其他媒體不一樣的市場功能。如果此功能無法充分達到訴求目標，商品和消費者之間的互動關係便不能相互欲求進而達到事半功倍的效果。

　　以下的圖示，為POP廣告對消費者、零售店、廠商三者之間的功能，針對所述，即能詳知POP廣告與三者間的互動關係。

1.對消費者功能

①告知新產品發售時間與商品的內容、價格。
②告訴消費者商品的特性與使用的方法。
③引起消費者產生購買動機進而消費。
④使賣場的消費者認識商品並記住品牌。
⑤幫助消費者選擇適合的商品。
⑥使消費者較易了解商品並比較商品。
⑦傳達消費者在購買商品後能對日常生活增加幫助訊息。
⑧引起消費者接受逛街購物的樂趣。
⑨提醒消費者非買不可的潛在商品。
⑩因POP廣告使消費者有更明確的商品印象及加強購買動機。

2.對零售店功能

①能使消費者產生自由選擇商品的輕鬆氣氛。
②促進消費者「購買衝動」與提高零售店的營業額。
③吸引消費者的注視。
④使消費者和零售店之間產生良好的互動關係。
⑤新商品上市和廣告活動的告知。
⑥使消費者對零售店的信用留下深刻印象。
⑦節省人力的浪費。
⑧配合時令推出合於節慶的POP廣告。
⑨零售店可適時製作促銷商品的POP廣告。
⑩代替店員說明商品使用方法與特徵。
⑪快速、機動是其他媒體所無法表現的地方。

3.對廠商功能

①特賣活動時可充分利用POP廣告的媒體特性。
②使店面能有效的使用多餘的空間。
③告知新產品的上市、機能、價格。
④為SP廣告活動的重心，廣告計劃的終點。
⑤能詳述說明商品的優點及使用方法。
⑥使零售店負責人產生興趣，幫助販賣。
⑦易引起消費者眼光及認同。
⑧系列商品的陳列可形成迷你商品。
⑨廠商名及商品名不斷的出現，可使企業形象 **(CI)** 深植消費心中。
⑩喚起消費者潛在購買慾望及決心。
⑪和其他SP活動的廣告可一起展開。

B.POP廣告的分類

　　儘管我們了解POP廣告是SP（促銷）活動的要素之一，但是，製造廠商、量販店、零售店三者的促銷方式卻是截然的不同。雖然POP廣告的訴求對象大都以一般的消費者為主，但是三者的途徑卻不相同；製造廠商須配合批發商的要求，再面對零售店，商品才能流通。因此，如何採取適當的促銷方式，即成為三者的重要問題。

　　POP廣告通常可分為「製造廠商POP」「量販店POP」及「零售店POP」等三種。零售店如果無法掌握自主性，好自選張貼廠商的POP，那麼整間店面即可能被不適合的POP所破壞，不僅難以改善依賴廠商的特性，甚至有可能面臨被消費者淘汰的命運。

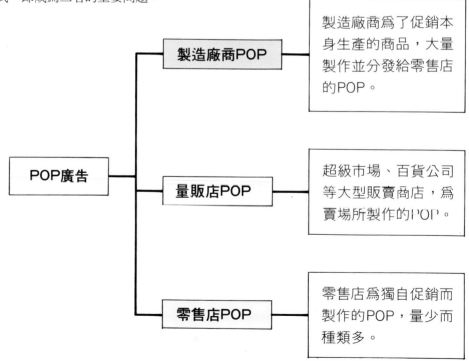

製造廠商POP：製造廠商為了促銷本身生產的商品，大量製作並分發給零售店的POP。

量販店POP：超級市場、百貨公司等大型販賣商店，為賣場所製作的POP。

零售店POP：零售店為獨自促銷而製作的POP，量少而種類多。

▶一.製造廠商POP

　　所謂製造廠商POP，是指製造廠商為了配合促銷活動而製作的POP廣告，多半為大量製作；因預算能充分使用，所以能依目的不同而製作出美觀、高品質的POP廣告；另外，因為零售店與消費層分佈的範圍非常大，因此通常以「最大公約數的概念」來製作。不過，因為無法配合每一家零售店的隔局；所以，零售店如果漫無規律地張貼，有時反而會破壞零售店的賣場環境。

　　另外，製造廠商如果配合電波廣告，由於有潛在性的指示，反而可提高促銷效果。以上可知，製造廠商最好配合零售店的隔局來製作POP廣告；另外，也可在POP上預留部份空間，供零售商書寫或加工。

●屬於製造廠商的立體POP

◀二.量販店POP

　　何謂量販店POP？百貨公司、超級市場、量販店等大型販賣商店為了節慶或特賣所製作的POP廣告。通常以賣場或連鎖店統一規劃、統一製作；製作規模與廣告費用皆比不上製造廠商所製作的POP廣告，但變化卻比廠商POP多。

　　量販店賣場規模不大，所以製作時可依賣場的空間適時的調整，做出極有特色的賣點；廣告預算不多，也能作出高品質、美觀的POP廣告；手繪製作的POP常有驚人之舉，立體、半立體、平面皆有新意；色彩豐富、變化大是製造廠商POP所不能比擬的。親切、溫馨、適時切入是最大的特色。

●量販店的印刷POP變化小

▶三.零售店POP

　　零售店POP，指的是零售店的店主及店員為了配合商品或賣場自行繪製的POP廣告。製作大多仰賴手工，種類多而量少，與廠商POP正好相反；由於製作效率不佳，因此廣告業者大多不列入考慮。

　　近年，有不少人加入製作零售店POP廣告的行列，因具時效性，所以逐漸的受到零售店的歡迎，如果零售店能在促銷費用上加大彈性，不僅能夠凸顯出與其他商店的差異，也能促使自己營業一枝獨秀。

　　在強調「賣方」的時代，商品過剩而品質差異愈來愈小，單靠商品本身已無法吸引消費者；也就是說，在資訊價值超過商品價值的今天，正是零售店POP發揮其功能的時候。

●零售店的POP大多以手繪為主

13

●製作精美的POP能引起注意

●電波廣告是視覺焦點

第三節 POP廣告對消費者傳播的行為
A.「AIDMA法則」與「AIDCA法則」

如何在零售店，使商品與消費者達到最好的互動關係，一直是POP廣告促銷的要點，爲了達到此目的，如何吸引消費者由店面→店內→商品→購買，這一連串的過程，就在於POP廣告對消費者是否已達到傳播的功能。

POP廣告也是屬於心理學的範圍之一，若是更仔細的給予分類，則可歸之爲購買行動心理學，它的起源就是所謂的「AIDMA法則」。延至現今，在經濟環境與生活週遭環境不斷變化的今天，更適宜的「AIDCA法則」似乎比「AIDMA法則」更爲適用；POP廣告從構思、企劃、製作、使用到管理等各方面，如果都依據法則，相信都能達到一定的促銷效果。

所謂「AIDMA法則」，是指消費者在購買時，心理上所產生的五個階段，茲將AIDMA的過程加以說明：

A (attention)注意：先引起注意

I (interest)興趣：產生興趣，加以關心

D (desire)慾望：刺激購買慾望

M (memory)記憶：記在內心裏

A (action)行動：產生購買行爲

以上爲過去的「AIDMA法則」的過程。近來，資訊業的進步、商店街的普及、信用卡的大量發行，前述五個階段中的「M」(記憶)似乎已經沒有必要。消費者對商品產生購買慾望時，通常已是決定購買行動的時候，因此，產生了所謂的「AIDCA」法則。

■AIDMA法則與POP

	消 費 者 行 爲	P O P
A	注意店面告知	布旗、布簾
I	接近並看店面告知的商品	店面海報傳單
D	產生購買慾望考慮購買條件及服務	貼　紙
M	瞭解商品價值	價目卡、展示卡
A	付　錢	櫃　枱

■「AIDCA法則」行動圖

①注意 (Attention)

②興趣 (Interest)

③慾望 (Desire)

④確認 (Confirm)

⑤決定 (Conolude)

POP製作內容：

①製作10～15字（閱讀時間約10秒）左右、具有吸引力的標題。

②製作15～30字（閱讀時間約10～20秒）左右的宣傳文句或標題。

③以2～3行文字，敘述購買時機恰當。

④依序列出五條左右的促銷重點，每條約30～40字。

⑤提出水準較目標稍高的生活型態，也可促銷其他產品。

B.影響消費者購買的原因

一.文字與色彩

　　POP廣告文案所使用的字體，單就印刷體而言就高達數十種之多，若包括手寫字體簡直是難以估計。每種字體都有自己的風格與感情（文字感情），所以使用時必須依商品形象與訴求內容來區分使用。同樣的，色彩與圖案也具有不同的感情，運用時都要經過仔細的憑估與分析，才能達到最好的效果。

　　這裏有一則故事，說明色彩、文字與POP的關係；曾有百貨公司利用旺盛的買氣，做POP廣告效果的市調。結果發現，如果POP廣告的色彩、文字、設計、尺寸及張貼量等，愈能改變賣場的氣氛以及提高消費者購買動機，則營業狀況愈佳。這個結論證明了，拍賣時若採取熱烈的賣場佈置，較之溫和的表現方式更有幫助。

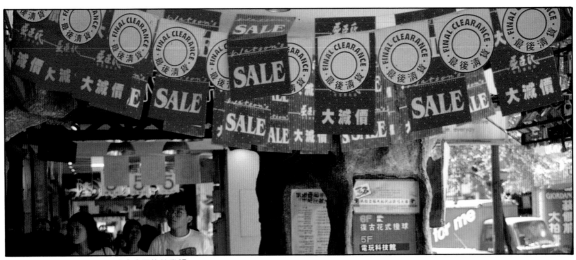

●採取熱鬧的賣場佈置，能提高店面的營業額

二.資料的分析與運用

　　資料的統計，對於下次促銷活動時，具有莫大的幫助。間隔一段時間舉辦相同商品的拍賣時，如果參考上一次拍賣活動時各種商品的銷售數量，然後製作商品的限量銷售POP廣告，就可以提高銷售業績。由以上的說明可知，只要仔細分析手邊的資料與消費者購買的行為，必可獲得不少的促銷構想與製作方向。

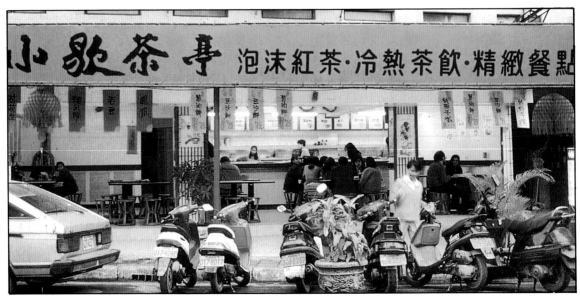

●POP廣告在紅茶店中，發揮了強烈的促銷功能

三.週邊情報的搜集與活用

情報的搜集，對於POP工作者而言是製作的利器；銷售人員的抱怨，常是重要的資料來源；另外，店家、店員的談話內容，更是製作POP廣告的點子寶庫。

例如：銷售人員表示「最近這批剛上市的產品，詢問的顧客很多，但是銷路卻不是很好。」這種抱怨正是最好的資料來源，光是「詢問的顧客很多」這句話，就足以使POP工作者獲得極大的啓示。如果套用「AIDCA法則」來說明，就會更了解這句話是資料的來源。所謂「詢問的顧客」很多，即表示到I(興趣) 爲止已很成功，但是消費者的心態卻沒有從I轉移到D(慾望)；因此在製作POP廣告時，參考「AIDCA法則」，加上幾種產品的使用實例，或則是強調商品的長處，就可以促使消費者產生購買慾望了。

從事於POP工作，要有敏銳的思緒；一有創意，立即行動；一有疑問，立刻改進；這一切都取決於資料的收集與運用。

四.表現的技巧

中國有句成語是「不做則已，一鳴驚人」，POP廣告是與消費者接觸最頻繁的促銷媒體；所以，POP廣告成功與否，關係著商品促銷的成敗。正如前面所說的，POP廣告是屬於購買行動心理學，以下的說明更呼應了有關購買心理的最佳例子。

在一個高級水果賣場。賣場負責人不斷的對來往的消費者表示：「我們賣的是世界改良出來的最大哈蜜瓜。」整個賣場零亂地張貼著各種

《中華航空公司》

POP。不管負責人如何的大聲叫賣，營業狀況一直不佳，也降低了說服力，因此，首先需從賣場的陳列來檢討。

原來，新改良的哈蜜瓜是與西瓜、椰子、蘋果等一起陳列，旁邊並有標價卡，由陳列方式來看，問題顯然出在表現方式，而與POP無關；換句話說，只要將蘋果四周的水果改爲芭樂就可以了。爲什麼？因爲賣場的表現幾乎是一種心理學的表現，利用同時對比的錯覺常能產生不同的判斷。

人有五種感覺，如何製作能夠刺激五官，提高促銷效果的POP廣告，正是POP廣告製作者努力的方向。

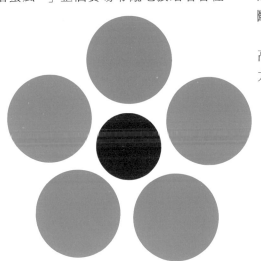

●同樣大小的A中心圓與B中心圓相較，後者大於前者

■同時對比的錯覺現象

17

第四節 POP廣告與生活型態的變化

A.從消費者需求中誕生的POP廣告

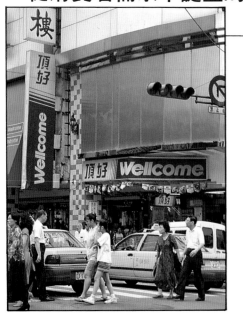

POP廣告最早出現於超級市場

POP廣告是美國廣告用語中的新名詞，1930年前後，正當世界經濟大恐慌時期，美國流通機構起了很大的變化，出現了一種新的服務方式，那就是「超級市場」的誕生。在這種販賣方式下，消費者必須自己選擇商品，而POP廣告也在這種情形應運而生，產生了所謂的POP廣告。

B.業已來臨的「賣方」時代

二次大戰後，全球百姓的生活型態，已隨著高度的經濟成長而明顯地改變，從物質不足的時代→大量生產時代→大量消費時代→質的時代→眞品時代→名牌時代→無印良品時代→強調個性時代；也就是說，已從「物」到「事」，演變到今天「心」的時代。當然，生活的富裕，購買方式也不斷的變化。因此，POP廣告必須要有洞察時代發展的先機，並且隨時隨地接受各種變化的挑戰。

POP廣告的發展，較其它媒體廣告的研究領域落後了很多；直到今天，仍沒有一個統一的組織，況且也很少人把POP廣告當做正式的職業，而這問題是極待大家努力去做的。物質不足的時代，早已遠去；大量生產、大量消費更是暴發戶的行爲；大型百貨公司的成立，進入了「量」的時代，也同時進入了折扣商店的全盛期。最近，一般消費者的需求已逐漸從「量」改變爲「質」，所以，今後的情形將是賣方競爭的「戰國時代」。

大型百貨公司的成立，帶動了折扣全盛期

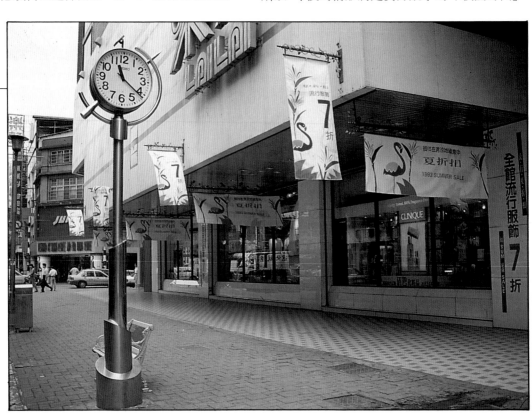

C.對POP廣告需求擴大的時代

在過去，大量生產、大量消費的年代，只要生產出商品就不怕沒有人買，當時可說是大眾傳播廣告的時代，促銷的重點是儘可能的讓廣大的消費者知道商品即可；因此，電視與電台的廣告威力是其它促銷媒體所不能比擬的；所以，在那個時代，POP廣告的魅力被一般廣告業主忽略是理所當然的。直到五〇年代，市場進入賣方競爭的時代後，POP廣告才逐漸的出現於街頭，在促銷成功實例不斷的於廣告業主間傳播時，POP廣告已俏俏的佔據了每個零售店、量販店的角落，此時，誰也不能再忽略POP廣告的重要地位。

這時，在零售店的交易情形出現了重大的變化：

1. 零亂不堪的零售店不再吸引消費者光顧。
2. 商品需經過包裝與精心的陳列，否則商品難以販賣。
3. 零售店負責人對於每件商品需要附加各種說明。
4. 消費者對於每一件商品不再詢問價格。
5. 品牌與信用已成為顧客消費時購買的方向。

以上的五點變化對於POP廣告來說，都是易於解決的問題；因此，零售店對於POP廣告的接受度也日漸增加，零售店已不再忽視POP廣告的影響力，而賣場的空間早已被POP廣告所盤據。

商店需要借助POP廣告來提高營業績效，而將賣場裝飾的美侖美奐。但是過度的包裝，可能將使整家店面失去了原有的特色，試想，每一種新產品上市假若附帶一份POP廣告；而零售店的負責人又抱著「來者不拒」的心態，那麼可能的情形就是，玻璃上貼滿了POP廣告，牆壁上掛滿了POP廣告，天花板上也吊滿了POP廣告，甚至於賣場中，供消費者參觀購買的動線，也被大小不一的立式POP廣告所佔滿，可以想像的情形，這家店面將不再吸引消費者光顧，而被淘汰。

消費者最討厭的五種零售店與店員	
零　售　店	店　員
1.沒有商品價目卡的零售店	1.纏人又囉嗦的店員
2.沒有標示商品保存年限的零售店	2.對商品認識不足的店員
3.商品陳列沒有規劃的零售店	3.態度不友善的店員
4.採光不足不乾淨的零售店	4.無視顧客抱怨的店員
5.商品種類少且空間狹窄的零售店	5.喜歡和同事聊天的店員

■傳統商店與經過CI規劃的連鎖店

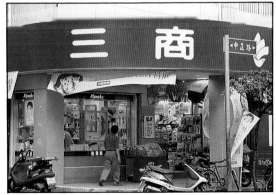

●有CI規劃的連鎖店POP廣告擺設統一

●傳統商店賣場擺設凌亂

19

第五節 POP廣告之走向
A.零售店POP廣告的出現
一、POP廣告落後的原因

製作POP廣告時，最困難的部分就在於文案的撰寫。因為零售店POP廣告與大量生產的製造廠商POP廣告不同；首先，撰文者必須全面了解商店中所有陳列商品的知識，才能進一步的製作零售店POP廣告。在零售業，商品知識最豐富的莫過於負責採購的業務人員；但是，採購人員卻未必能寫出具有訴求力的文案；所以，如果缺少了專門人員，工作進行的可能就不是很順利。另外，新商品不斷的出現，也很難培育出能夠因應變化的撰文者；這就是零售店POP廣告落後的主要原因。

第二個原因則在於流通的型態。製造廠商製作POP廣告，透過批發商交予零售店；嚴格上來說，此零售店的功能只是具備了陳列、展示商品的功能！沒有策略、沒有行銷，而且促

銷的專業水準弱，因此，只能被動的配合製造廠商的腳步起舞。久而久之，零售店不懂的花廣告費用，為自己促銷，而成為眾多製造廠商的「連鎖店」之一。今天，POP廣告已成了既定的促銷媒體，零售店不應該再忽視它的存在與價值。

●為了因應零售店需求而製作的印刷POP

■價格決定權由廠商轉移到零售店，使得零售店逐漸重視POP

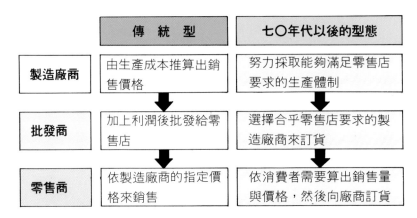

	傳　統　型	七〇年代以後的型態
製造廠商	由生產成本推算出銷售價格	努力採取能夠滿足零售店要求的生產體制
批發商	加上利潤後批發給零售店	選擇合乎零售店要求的製造廠商來訂貨
零售商	依製造廠商的指定價格來銷售	依消費者需要算出銷售量與價格，然後向廠商訂貨

二、流通改革所帶來的零售店POP新時代

所謂的流通改革，是指商品的流通路徑出現了革命性的變化。過去，商品的流通呈現了製造商→批發商→零售店的單向式流通方式；但是，在流通改革下，零售店可以直接向製造商訂貨；甚至於擁有自己的生產工廠，此時，「批發商無用論」已俏然隨至。

由於零售店能控制生產量和銷售方式，此時，製造商的POP廣告已不能再合乎零售店的要求，所以自製的POP廣告就顯得更有特色了。

■零售店在大量販賣下的商品計劃

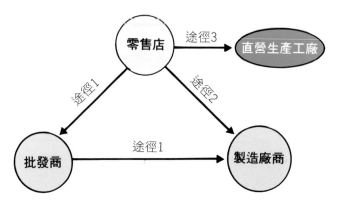

B.POP廣告之製作系統

在國外，承包企劃製作POP廣告的廠商大約可分三類：

1. 廣告代理商，附設POP部門。
2. 專門承包POP、展示等製造廠商。
3. 大印刷公司附設的POP部門。

而大型的POP廣告系統大略由下圖中的三個部門所組成，為了防止形成單向溝通，而阻礙了POP廣告製作的順利，各部門之間必須保持同等的地位，而且應重視溝通；如此，才能使POP廣告發揮最大的廣告效果。

大型商店的pop體系

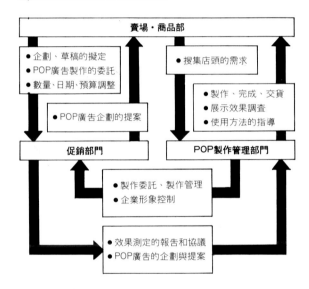

POP工作室體系

■A:自營商店的情形

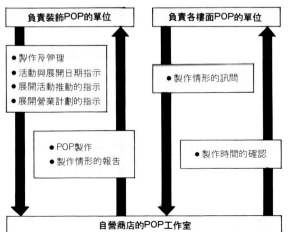

在台灣，POP廣告之企劃與製作大都交予廣告代理商之POP部門擔任。不過由於經濟快速的發展，類似國外之POP專門店和附設之POP部門出現於台灣，是遲早的事。

■B.受託專門業者的情形

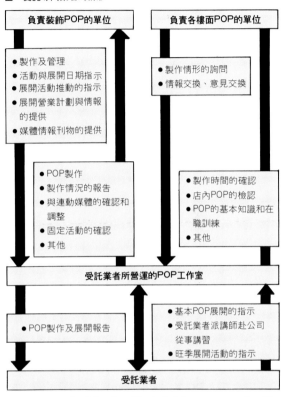

C.因應技術革新的POP廣告

現在的世界是一個技術革新的時代，電子計算機的進步更是有目共睹。在我們工作環境裏，電腦成了不可或缺的工具。但是，軟體程式的落後，我們與美國的POP廣告技術相差極大，我們應有此種認識；否則，我們永遠不能朝另一時代發展。

●電腦製作的字體適合標價卡的使用

第六節 POP廣告與服務業

A.POP廣告是「資訊服務業」

何謂服務業呢？依照辭典的解釋是：「服務業包括旅館、飯店、廣告業、修理業、娛樂業、保險、醫療、宗教、法務，以及其他非營利性的團體等。」

大體而言，現今消費者的價值觀已從「物」到「事」，甚至進入了「心和資訊」。POP廣告在現階段所扮演的角色，是配合消費者的需要，提供立即又可靠的資訊。朝這方向前進，POP廣告所持的基本觀念就是：完全能夠配合未來的消費趨勢，而非原地踏步；而維繫此觀念的關鍵字眼就是「服務」。

二十一世紀是服務業的時代，所有生活層面的消費者都將變成服務業者的工作對象；面對此一趨勢，服務業者必須能夠在與生活有關係的環境中找出具有「服務價值」的素材。在某種說法上，POP廣告當前的目的就是，「提供高價值的資訊服務」。

B.未來型資訊服務

在今天這個多變的社會中，傳統的「商品即製品」的觀念已經不合潮流。促銷與購買之間的關係，已從說明商品內容的POP廣告促銷方式，演變成「先以POP廣告打出良好的商品形象，再來吸引消費者購物」的新形式了。如果能預知消費者的購物趨勢，並且適切的打出具有特色的POP廣告，才是符合「未來型資訊服務」的正確作法。

■零售業的服務型態

附贈品攻勢→買則送贈品 以多取勝術→此外，再送某物 低價格戰術→打折扣、大減價	**物**的服務
↓	↓
品質至上→強調「貨真價實」 時間至上→馬上就好 送貨服務→派專人送至府上 代辦服務→如：代擬食譜，並送達	**事**的服務
↓	↓
資訊服務→？？？？？？？？？？？	**心**的服務

↓

未來型服務

■常用POP廣告促銷的行業

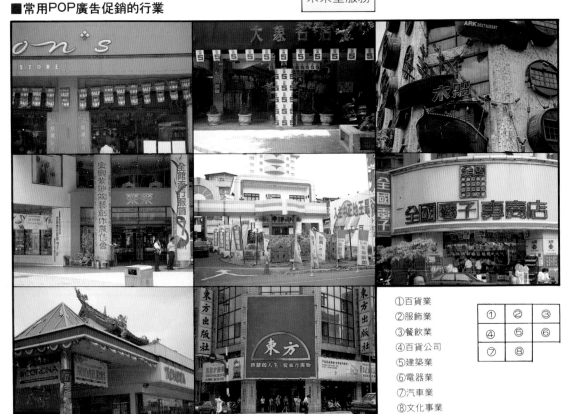

①百貨業
②服飾業
③餐飲業
④百貨公司
⑤建築業
⑥電器業
⑦汽車業
⑧文化事業

①	②	③
④	⑤	⑥
⑦	⑧	

第二章　手繪POP海報製作與設計

第二章 手繪POP海報製作與設計

手繪POP，亦即用手繪方式去達成促銷目的的POP廣告，一般來說，大部份均是店面爲本身促銷而製作的；手繪POP至少具有七項特徵，1.量少的特色2.低成本製作3.機動性強4.獨特性5.訊息傳遞力強6.製作時間短成本低7.適合短期促銷使用。

POP設計的原則，與平面廣告上的設計、編排、構成沒有多大的區別。將插圖、文字、照片及活動內容，依重點、大小、構圖、排列組合等方式，予以整體設計，而產生富有創意與風格，然後著手繪製，亦即手繪POP。

在繪製POP時，爲了達到整體設計的美觀，必須先注意下列重點的提示，再進行畫稿的製作：

①先決定訴求內容、主標題、副標題和注意事項後，再編排畫面中各要素的相關位置。

②在構圖的安排上，除了顧慮美感、花俏外，最重要的是不要忽略了整張畫面的重心位置。

③量好擺設POP的位置，設訂POP的尺寸，再決定字體及圖片的大小。

④沒有把握時，先以鉛筆做簡單的基本結構來，再以麥克筆書寫或描繪。

⑤最後畫面的處理，需補充的地方就補充，使作品達到完美無缺的境界。

以上各點僅是製作時需注意的地方；另外，製作POP時務必要使每個字體都能達到統一而熟練的地步；適當的留白，主標題、副標題大小的配置，也是非常重要的工作；如此，看起來清新、乾淨、明瞭的POP，才是引人注目的好作品。

■POP廣告作業流程

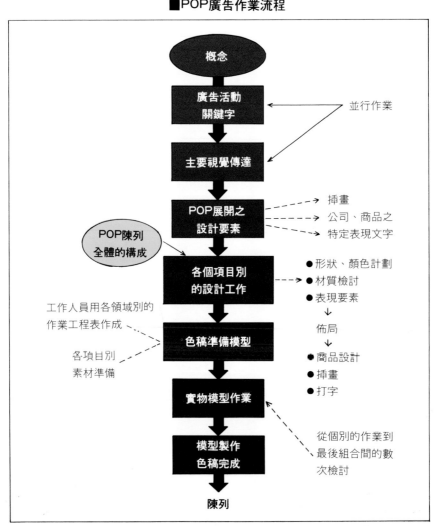

24

第一節 手繪POP海報構成要素

手繪POP海報構成要素，至少應包括主標題、副標題、說明文、註明、插圖、商品名、價格、賣場名稱、標語、飾框、配件裝飾等，每個要素之間的字寬必有大小之分，並確認閱讀順序；主標題可做二至三種的字形裝飾，如此，才能引起焦點並確立促銷的目的。本單元共有四項介紹，1.工具的分析2.字體的應用3.插圖的繪製4.飾框、配件的設計等。

目前市面上手繪POP的水準，似乎都停留在某一階段；根據筆者的調查，字形寫的好，插圖能力不佳；字體夠紮實，可惜編排能力不夠，以上例子，證明了凡事都要從頭做起,由缺點加強,如此，才能做一個萬能的POP工作者。

■海報製作要素分析

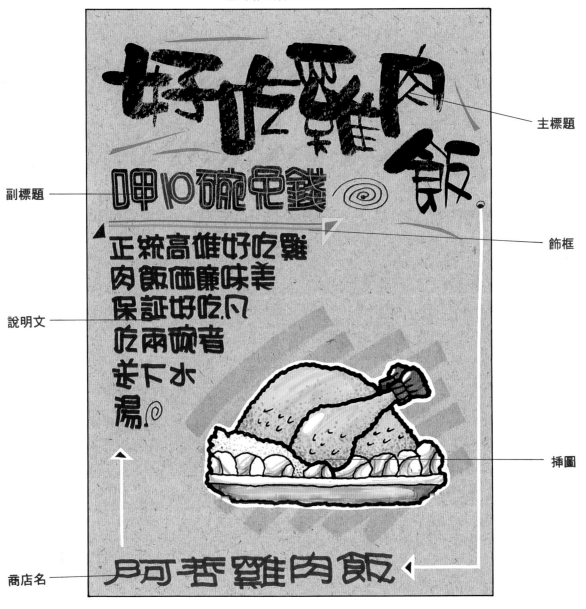

主標題

副標題

飾框

說明文

插圖

商店名

25

A.製作POP的工具與材料

在手繪POP的書寫與繪圖時，如欲將意念表達得淋漓盡致，無疑的，繪製的工具與材料的認知、熟悉是我們必需深入了解的課題，以下筆者將詳細的將繪製POP所使用的工具與材料一一的為各位讀者們做詳解：

一、麥克筆：麥克筆是近幾年來相當普及的一種手繪材料，深受廣告製作者、美術設計者所愛用，原因無它，其最大的特色是輕便、快速、乾淨、俐落，使用及收拾方便，不必像其它顏料一樣、調色、換水、洗筆、收拾等麻煩；另外麥克筆具有各種大小、粗細等變化的筆芯，再配上豐富的顏色變化、色澤透明，重疊時又可顯出豐富的層次感，對於現今分秒必爭的商場上，可說是最經濟、快速的利器之一。根據麥克筆墨水性質可分為：

①油性：油性的麥克筆上標示有「油性」、「耐水」、或「快乾」等字樣，著色之後立刻乾燥、不易弄髒畫面、不溶於水，很適合快速描繪之用，溶劑是一種芳香族烴類，有刺鼻的味道，當顏料用完後，只要再裝填補充液便可再書寫，非常方便而經濟，但其色彩和水性麥克筆相較之下就略顯得少了些。

②水性：水性的麥克筆上標示有「水性」，或「可溶性」字樣，它的顏料以水為溶劑，因此乾燥的時間慢，乾燥後遇水仍然會溶解而脫色，但是沾到手或衣服，較容易清除。其具有用完即丟的特性。市面上品牌種類繁雜讀者可依喜好來考慮單買或成套購買；此外水性麥克筆著色後可利用其渲染的特性，刻意製造出潑墨或漸層的效果，是油性麥克筆所不及之處。

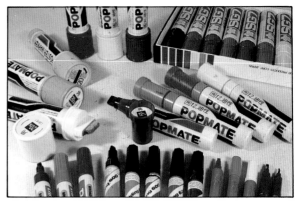

●各種油性麥克筆

●POP麥克筆蓋上的標示

●麥克筆桿上的標示

●油性麥克筆補充液

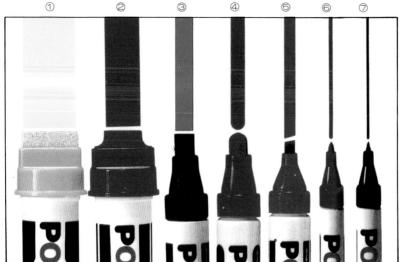

●各種不同粗細的麥克筆

①油性30mm平頭麥克筆─適合書寫標題或飾框等
②油性20mm平頭麥克筆─適合書寫主標題或飾框等
③油性12mm平頭麥克筆─適合書寫主標題或副標題等
④油性10mm圓頭麥克筆─適合書寫副標題或說明文等
⑤油性6mm鑿刀型麥克筆─適合書寫副標題或說明文等
⑥油性2mm圓頭麥克筆─適合書寫說明文或飾框繪製等
⑦油性1mm圓頭麥克筆─適合書寫說明文或飾框繪製等

麥克筆雖然極爲多樣化，不過我們仍可加以分類，做有系統的認識，麥克筆與麥克筆之間的差異，主要有下述的五大部份；接下來，就依此分別爲讀者作麥克筆的進一步解說：

①**性質**：油性—耐水性、快乾、可添加補充液使用壽命長。水性—溶水性、色彩較多、乾得慢，易弄髒畫面。

②**筆頭形狀**：可分爲圓頭型、平頭型、鏨刀型、針管型等…。

③**筆蕊粗細**：有0.1㎜～40㎜等各種不同的粗細形式，通常依字數多寡及空間大小來選用不同粗細的麥克筆。

④**筆桿形狀**：分爲短桿形及長桿形兩種，主要在應付不同人的手握習慣而設計，在書寫效果上並不會有太大的差異。

⑤**筆水墨色**：市面上有12～180色不等之墨色，一般是供設計之用，可依喜好而添購。

　此外製作POP的工具與材料裡除了方便好用的麥克筆外，粉彩、蠟筆、色鉛筆也是深受POP創作者的喜愛，爲了表現字體的親切感及特殊質感，使畫面效果變化更豐富，不論是在字體裝飾，或圖案表現上都可呈現出不同的風味，故在此特別將其詳加介紹；粉彩、蠟筆、色鉛筆、各依其製造形式的不同分爲棒形、塊形、筆形三種，粉彩筆內所含

有之膠質具有疑聚成筆狀的功能；蠟筆則含有蠟質、膠質其蠟質成份較多時可使粉彩筆、色鉛筆、蠟筆的質地堅硬，彩度或色濃度則增高。由於色彩皆以蠟質或膠質爲凝固，不具滲透性，故附著力較差；爲了使畫面上的色彩不致於輕易脫落，在製作完成之後最好噴上固著劑，使顏料外層形成保護膜，顏料不脫落、才能保持色澤的新鮮度。

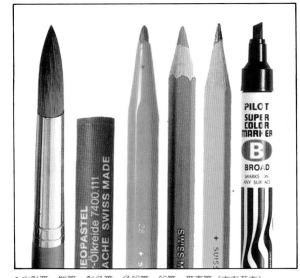

●水彩筆、蠟筆、彩色筆、色鉛筆、鉛筆、麥克筆（由左至右）

●圖①爲粉彩筆，粉彩色鉛筆（左下）圖②爲蠟筆、圖③爲各式麥克筆、圖④爲 水性色鉛筆

三、顏料

隨著前述工具材料多樣的選用，相對的不同的筆材和表現手法所需要的顏料又有所差異，如廣告顏料、水彩、壓克力顏料、彩色墨水等顏料的選用。

①**廣告顏料**：廣告顏料是手繪POP經常使用的一種顏料，其特性是色彩鮮明且濃厚，覆蓋效果佳、而且易乾、適合平塗大小面積。如要減少筆觸，可酌加少許白色顏料調和，以加強其覆蓋力。

此外，使用廣告顏料時須注意加水的比例，因其特性厚重鮮明，故水分太少則有厚重感、乾後易裂；水分過多則會失去廣告顏料濃厚的色感。

②**水彩**：水彩透明度高、溶水性強，可分為透明及不透明二種，在型態上可分為固體塊狀及流體管狀，管裝水彩一般較常採用，可表現渲染的效果，也可重疊著色可變化出豐富的層次來，由於其耐光性好、延展性強，所以適用範圍極廣，舉凡繪畫、插圖、手繪卡片或海報等均適用。而較常見的表現手法有重疊法，縫合法、渲染法、擦洗法等。

③**壓克力顏料**：壓克力是以水性顏料加入合成樹脂製成，具透明度、水溶性、快乾且乾後表面會形成一層膠膜，故耐久性佳。可表現水彩的透明感及油畫般的厚重肌理，其延展性好、可塑性大，可做出多樣的表現。

④**彩色墨水**：彩色墨水最大的特質是色彩透明豔麗，而形態為液狀不沈澱的顏料，因此可直接加入噴筆使用，其缺點是耐光性差，應避免陽光的直接曝曬。彩色墨水的色彩相當多，有四十餘種不同彩度及明度可供選擇。其表現手法大致與水彩相同。

●廣告顏料及條狀壓克力顏料

●彩色墨水

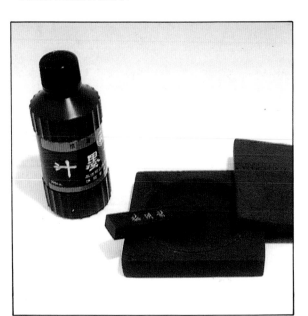

●書寫POP的一大法寶一（墨汁）

●水彩及各式水彩筆

二、紙張

一般麥克筆在設計之初，為了使筆中的顏料能快速滲出，讓使用者書寫時有流利、舒暢的感受，因此筆中都常含有大量的溶劑和水份。相對的吸水力佳的紙張較不被採用，而如銅板紙、西卡紙，及Kent牌美術用紙等較厚、較密實的紙張比較適合用來寫麥克筆字體。然而隨著現今POP廣告的多元化和各種筆材的出現，使得創作者製作時已不再只局限於這些紙張，為使海報表現手法日新月異，在紙材上通常可分為**一般用紙、特殊用紙、裝飾用紙**三大類，當然每種筆材所適用的紙張各有出入，各位讀者，如能善加運用，相信必定能使作品更具創意更有說服力。以下簡略的介紹希望能對讀者在創作時能有所助益，如下：

①**一般用紙**：如銅板紙、西卡紙、Kent紙較密實的紙張適合麥克筆書寫，如使用的是平塗筆、毛筆或蠟筆等筆材則不需以此作為考慮要素，只要不會使字體暈開破壞畫面的紙張皆可嘗試使用。

②**特殊用紙**：通常為了使效果佳或使作品耐久，製作時可供使用的紙張範圍極廣，如防水的卡典西德貼紙及色彩豐富取得容易、價格便宜的色紙等等皆是符合經濟效益的好材料。

③**裝飾用紙**：由於場合不同、行業的不同，為使觀者一目了然，通常會使用一些特殊用紙來達到「共同感覺」的目的，如使用俱中國味的雲彩紙、龍紋紙、雲絲紙等來表現中國傳統的風味等；如能將各種紙張所具備的性質及特性善加利用，相信必定能將意念表達的淋漓盡致。

●各種紙張

●圖①一般用紙（道林紙、粉彩紙、書面紙等）圖②裝飾用紙（卡典西德、網點紙等）圖③色紙（顏色最多）圖④美術社有各式紙樣可供參考選購。

四、輔助用具

①**製圖輔助用具**：為了製作精緻的手繪POP作品，經常使用的輔助工具種類非常繁雜，而不可或缺的有針筆、美工刀、直尺、三角板、曲線板、橡皮、鉛筆等都是目前最常用的製圖用具。

然而為了配合市面上不同尺寸的海報及大小色塊的切割，美工刀及切割板是必備的，使用美工刀時要流利地切割出各種不同形狀的圖形來，就必須準備一塊切割專用的橡膠墊板，以利作業；這種墊板有承受刀片反覆切割卻不留下刀痕的特性，兩者可說是相輔相成的好用具。此外輔助的製圖用具還包括方便畫圓形圖案的圓圈板、圓規、橢圓板，可畫出不同大小變化的圖形，為萬無疏失起見，最好先以鉛筆打上草稿，經過修改後直到滿意為止，再正式作業。

●不同粗細的針筆及墨水

●圓規、定規是輔助畫圓的好用具

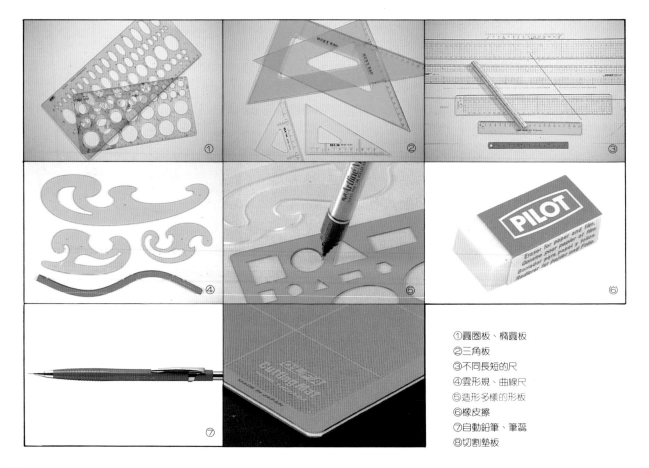

①圓圈板、橢圓板
②三角板
③不同長短的尺
④雲形規、曲線尺
⑤造形多樣的形板
⑥橡皮擦
⑦自動鉛筆、筆蕊
⑧切割墊板

②**其它輔助用具**：美術用品社裡林林總總的美術用品是不是使你眼花撩亂，不知如何加以利用才能符合經濟效益而達到事半功倍的效果。讀者們如能在事前將相關的輔助用具性能、特性、用途作進一步的了解，在製作POP時就能依目的、功能及訴求對象而迅速選擇適用的工具和材料。以下特舉出數種好用的輔助用具：

製圖相關用具：

- **描繪用具**—鉛筆、鋼筆、原子筆、奇異筆、沾水筆、鴨嘴筆、針筆等。
- **尺規**—直尺、三角板、曲線板、平行尺、橢圓板、圓圈板、圓規等。
- **噴畫用具**—噴筆、噴刷用鐵網、牙刷等。
- **精密器具**—相機、電腦繪圖等。
- **其它**—燈光枱（描圖用）等。
- **裝飾鈎邊**—立可白、鈎邊筆（可補救敗筆）。
- **剪貼用紙**—色貼紙、色紙、玻璃膠帶、棉紙、宣紙、瓦楞紙、保麗龍板、珍珠板等。
- **黏貼用具**—噴膠（分爲強黏、弱黏兩種）、雙面膠、泡棉膠、透明膠帶、膠水、樹脂等。
- **保護用具**—保護膠、透明軟片（覆蓋用）等。
- **其它**—打洞機、訂書機、圖釘、剪刀、銼刀、保力龍、筆刀、噴漆、牙刷等。

● 各種切割器①爲切割曲線用②爲切割圓形用③爲切割曲線用④切割弧形用

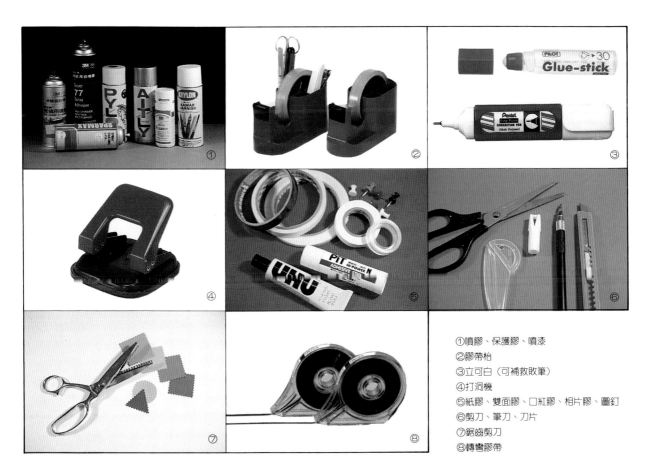

①噴膠、保護膠、噴漆
②膠帶枱
③立可白（可補救敗筆）
④打洞機
⑤紙膠、雙面膠、口紅膠、相片膠、圖釘
⑥剪刀、筆刀、刀片
⑦鋸齒剪刀
⑧轉彎膠帶

B.POP字體的藝術

在POP廣告逐漸抬頭的今日，無可否認，在促銷的管道下，POP廣告是不可或缺的媒體；由於這股熱潮促使POP廣告設計得求變求新求發展，首當其衝切身影響到便是字形設計；一個好的POP作品可說是由字形去繁衍而生。奠立起好的構想基礎方可提昇作品在創意上突破，得到應有的價值；在此提醒各位讀者應將字形設計看作是一門藝術，若精心投入研究的行列，你將會深深體會到其中的樂趣，更可將美學潛能做爆炸式的激發，陶冶出更具風格的作品。

POP字體從呆板的正字（正正方方的字形）、活字、個性字（活潑的字形）、變體字（由毛筆書寫的字形）到具有創意的字體如胖胖字、一筆成形字、空心字、變形字……等。合成文字，又包含仿印刷體、標準字、字圖融合、字形裝飾，及各種字形的裝飾變化。從以上各點讀者不難發現字形設計的範疇裡其實是非常廣的，只要融合點、線、面創作的組織能力，再加上對字形的情

感投入，除了能將生命力付予字形上；最可貴的是從基礎至高層次的過程都讓你在深刻穩定中求發展，時刻的學習督促你對美術設計有更深一層的體會。字體的千變萬化完全是操之在你的手上，不單是要把字形設計變得有看頭，最主要是能切合主題意會的表現，可能是非常的中國也可能有意識型態的成份存在；或許前衛的表現手法會令人讚許，但「復古」也會感染淡淡的思古幽情，這種種的情境不外乎是設計時所尋找的定位，相信你也可以有非常突出的創意。

POP字體的藝術得靠你我給予正面的支持，讓促銷活動甚至是小小的卡片設計都能應究出字形設計，帶來印象深刻的促銷效果。所以，讓呆板的字體能神采飛揚；不用懷疑就得多嘗試各種表現手法，不再八股也不做作，讓其價值感能有極完美的演出。

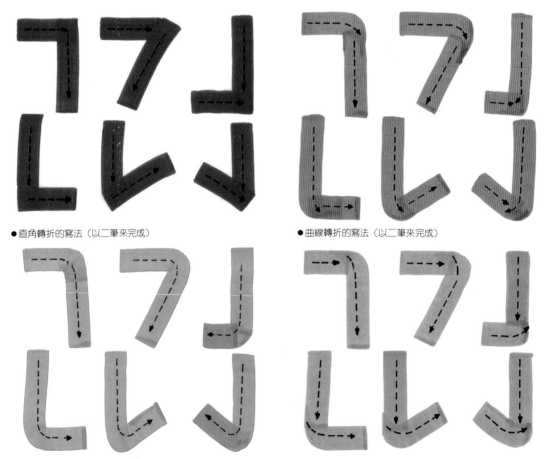

●直角轉折的寫法（以二筆來完成）

●曲線轉折的寫法（以二筆來完成）

●曲線轉折的寫法（以一筆來完成）

●曲線轉折的寫法（以二筆來完成）

一.運筆的方式

　　讀者首先應先認知，書寫POP時不需用太刻意的心情來繪製，保持較輕鬆的心情麥克筆拿起來也就不會那麼重，書寫起來能更加的自然、快速，其下是書寫時應注意的事項及方式供讀者參考。

●書寫時姿態要與桌子平行，起筆時須留意筆是否完全貼於紙面。

●切記每個筆劃須完整的呈現，不可過於馬虎，其上就是筆沒有完全貼於紙面的關係。

●仔細看，直橫筆劃的拿法是不一樣的。

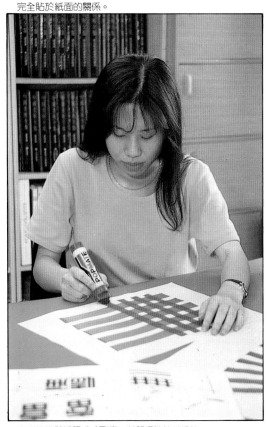

●書寫時筆與紙張成45°度，並記得時時轉換筆。

●其上就是給予筆太大的壓力，導致筆劃僵硬沒有生氣。

●不須給筆與紙太大的壓力，以避免筆劃會暈開。

二.有趣的POP字體

前面所敍述的是POP字體發展空間及表達形式。接下來筆者將陸續的介紹各種字體的書寫公式及設計方向，讓讀者能更詳盡的了解到在一個場合，所需的氣氛，訴求的方向，能準確的設計出要的感覺；讀者除了需將各種字形熟稔外，重要的是融會貫通，舉一反三，整體表現出字形的味道來！讀者更須勤加練習，方可成為一個POP創作高手。

①正字

②個性字

③變體字

④變形字

⑤一筆成形字

⑥胖胖字

⑦印刷字體

⑧合成文字

●以上為POP字體的表現形式，由上至下依序的學習，你將會更快速進入POP的領域裡

三.正字（正正方方的字體）

顧名思義,字形的表現就是工整、循規蹈矩,能給人一致、整齊的感覺,是所有POP字體裡最易書寫的一種;書寫時,在一定的範圍裡（方格）將所有的空間填滿,再配合以下公式,融會貫通,加以運用。公式可分爲五大點:

①**擺脫中國字寫法**:詳看範例1,藍色與紫色的筆劃爲最後書寫,主要的目的是分配適當的空間及順應筆劃的流暢感。

②**方向感**:在書寫POP字體時須注意方向,基本上東西南北;主要的目的就是維持穩定性,不讓字體產生分離感。

③**起點與終點的關係及擴充**:POP字體書寫時最基本就是要把方格填滿及上下左右只留一點空間,讓字形呈現出飽和的狀態。起筆與收筆其上的筆劃有多長,配字的部份就得呼應,方可達到統一整齊的目的如附圖2-2、2-3。

④**重心問題**:字體的生命中樞;特舉出三種不同的寫法,可依自己的喜好而做選擇,但仍以中分與重心較爲貼切,平分的字形易分離字體的穩定性。

●深色筆劃是最後書寫,依序爲淺藍→藍→紫,仔細分析你將會發現書寫的技巧

●①爲POP字體書寫的方向;綠色與藍色是對照組;可獲知方向感的重要②任何POP字體都須擴充,尤其是遇口時;並詳記點空間。③左邊
是沒有齊頭齊尾,與右邊一對照即可將穩定性做明顯的比較

⑤**比例問題**：決定字形架構的關鍵，記得一個原則，右邊部首占字形的2／5時，配字占3／5，反之可2／5或1／2，以這種方法即可輕易的記住任何字體的架構。

■**字形的比例圖**

●以上為重心技法的各種範例，由左至右其方法為平分、重心、中分 等方式、春、教、送等都是重心的特殊字，請詳記。

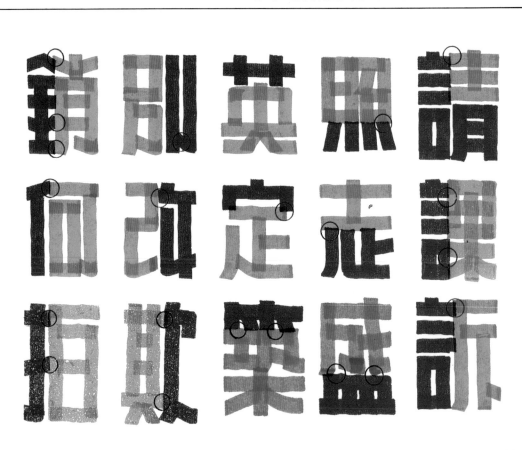

●其上為各種配字的比例問題，在這裡特別強調是各種字體其連接的方法（畫黑圈的部份）

■正字與個性字的書寫比較

活潑字體具有生命力；正字雖然呆板但適用的範圍卻是最大的，以下書寫比較依序是①圓角字②翹角字③斷字④花俏字⑤抖字⑥直粗橫細字⑦橫粗直細字。

四·個性字（活字）

這種字體是由正字延伸而來的，配合字體局部的誇張，使字形更具特色，更有個性。除了能增加書寫時的速度外，只要掌握到方法時，更能變化出各種花樣。筆者特將其分析出幾要項：

①部首縮小。

②製造趣味感。

③壓頂之字其下配字應漸小或縮小。

④橫之筆劃盡量平行，直的筆劃可稍加變化。

⑤打點的各種位置及打勾的技巧。

⑥重心問題。

● 橫的筆劃盡量平行，直的筆劃可誇張一點如華字

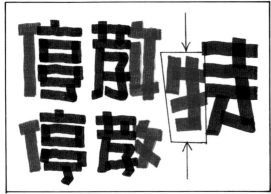

● 將部首縮小，且筆劃應稍為往內，以確立字的重心

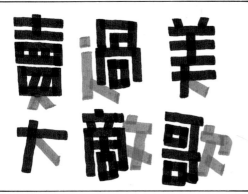

● 製造趣味感的字形如上，請各位讀者舉一反三善加利用

● 打點的位置其方法如上，圓圈的大小應視面積而決定；打勾的方法應多加運用方可促進字形的多樣化

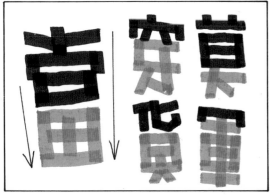

● 有壓頂的字形其下的配字應漸小，避免產生頭小屁股大的情形

● 一排字的重心通常是對齊中心而不是齊頭或齊尾

■正字與活字的變化比較

● 活字的變化可利用字形的大小編排；幾何圖形及對比的關係，也可做爲合成文字的草稿

● 正字的呆板似乎已被少許的點綴給破壞了，由此可知正字所適用的範圍也是很廣泛的

39

五·變體字（具變化的字體）

變體字是時下非常流行的字形，已廣泛的使用在店招、名片設計上；字是由楷書與隸書延伸而來的，但寫法卻仿著活字的書寫技巧，就字形變化而言是愈誇張愈好，有書法基礎者更容易進入狀況，

●變體字可分爲筆肚字（左）筆尖字（右）二種

●帶字的重心在中間，運筆時的流暢須考量字體大小

●強調一筆成形尤其是遇口或轉彎時

●誇張筆劃的大小讓字體的動感倍增

●愛字的各種字形

40

每個人的個性都能抒發在字形上，所以易創作出獨特的韻味來，
相同的要寫好變體字也須掌握以下幾點特點：
①強調一筆成形及書寫時的流暢感。
②有筆肚書寫的字體及筆尖字體。
③筆劃誇張的粗細可製造趣味感。
④整排字的書寫重心在整排字的中間，須協調字間的大小

●正統的書法體可多加利用在POP的繪製上，依序①楷書②草書③隸書④篆書

●手寫變體字：依序筆肚字、筆尖字、破字、
花俏字、收筆字

●變體字已大量應用在標準字與活動名稱，以上的實例都供讀者參考

六空心字設計

此種字體較爲活潑，是一種高反差的效果！

可運用在較活潑的場所，能增進版面可看性。大致上也分爲胖胖字，一筆成形字等二種。

● 合成文字空心字

● 空心字的裝飾

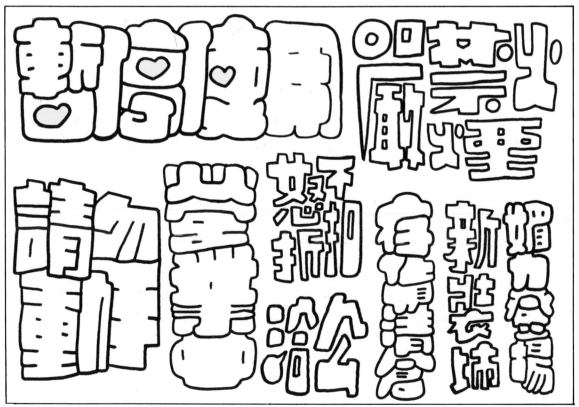

● 空心字範例（圖爲胖胖字、一筆成形字）

七‧變形字設計

看起來跟變形蟲一樣，可隨筆劃大小任意更換字體的方向與形狀，書寫時先用鉛筆打一下草稿，可增加書寫時的順利。

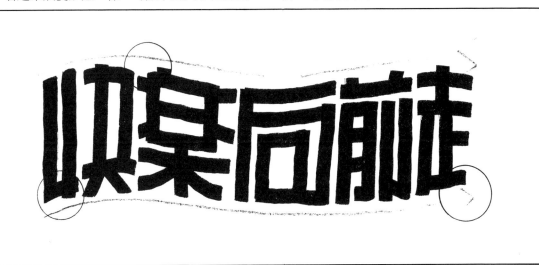

● 先用鉛筆打草稿確立字形的發展方向

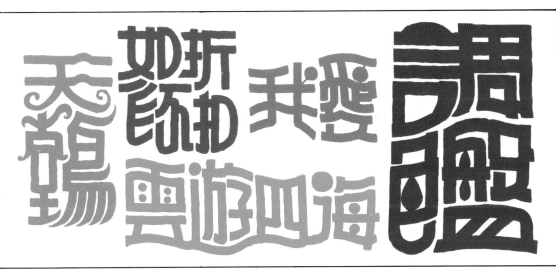

● 變形POP字體範例，注意筆劃之間的空間

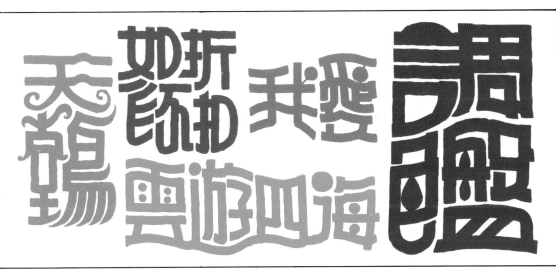

● 變形合成文字範例

①特明體	工作室
②特黑體	工作室
③特圓體	工作室
④超黑立體	工作室
⑤特圓	工作室
⑥楷書體	工作室
⑦隸書體	工作室
⑧行書體	工作室
⑨勘亭流體	工作室
⑩綜藝體	工作室

● 宋體又稱明體，以上的範例是經過改變的合成明體字，黑體字也是各種合成文字的根本

● 各種印刷字體介紹

漫画大擂台　哈奇　媽媽書房

藝術精品　跑車　乳劑

克寧　標亮出擊　皮草

喜年來　即溶奶粉　瑪麗

● 各種印刷字體的範例，可供讀者使用於適合的場所

九·合成文字設計

合成文字講求的就是統一；要素、大小都有嚴格的規定；才能達到合成文字的設計標準。

① 請想國追
② 即氣處流
③ 時迫精流

●筆劃共同點是直粗橫細以及圓點。其上範例共同點是①斜右方②直粗橫細③點及削斜角

① 思靚錫逸
② 佀定待服
③ 玩星意頭

●其上範例要素爲直粗橫細及曲線。其下共同點爲①曲線②左粗③右粗

●合成文字範例

45

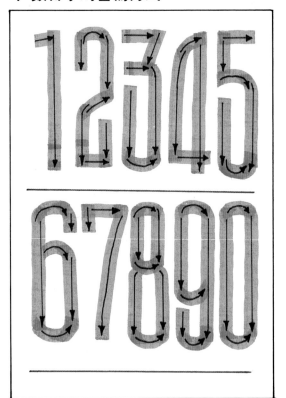

● 哥德體數字的書寫方式

● 以上數字可供讀者參考

● 各種數字的範例

● 英文字母的書寫順序

● 鑿刀筆所書寫的效果

● 各種不同字形的書寫效果

十二.POP字體的裝飾

● 色塊裝飾

● 點的裝飾

● 分割裝飾

● 特殊裝飾

● 內線裝飾

● 內線裝飾

● 外框裝飾

● 空心字裝飾

十三.POP字體的綜合裝飾

　　承上頁各種的裝飾方法，讀者應舉一反三綜合應用，讓字形更生動，更活潑。依序裝飾為①分割裝飾②點的裝飾③④為外線裝飾⑤色塊裝飾⑥中線裝飾⑦內線打點裝飾⑧外線裝飾⑩斜線裝飾⑩錯開裝飾⑪色塊裝飾⑫陰影裝飾⑬⑭質感裝飾。

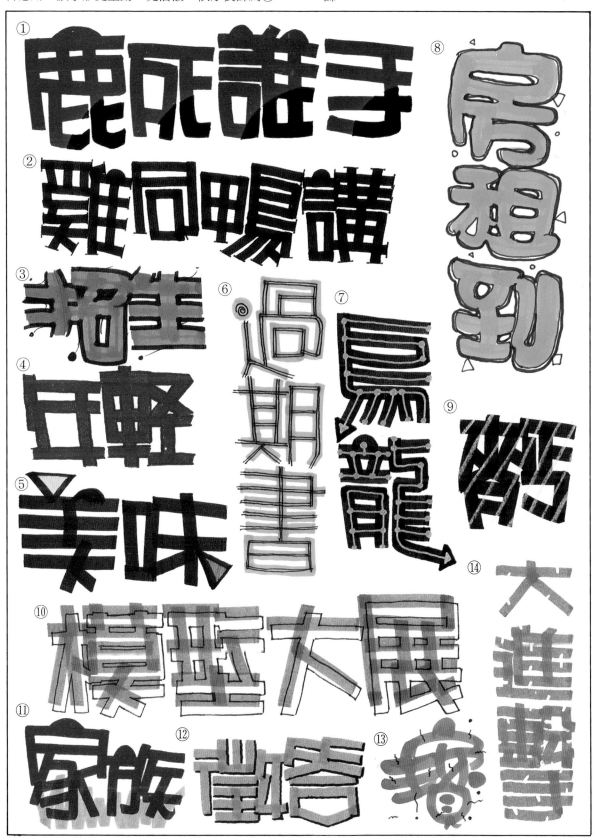

①幾何圖形裝飾

常用的幾何圖形有：圓、方、三角、心、多邊形，及星形或者是線條。

● POP字體幾何圖形裝飾的範例

● 上圖為合成文字幾何圖形裝飾範例

②字圖融合裝飾

●字圖融合的變體字範例

●字圖融合的會意合成文字

●字圖融合的合成文字

51

③字圖裝飾

● 上圖字圖裝飾適合應用於店內佈置及教室佈置

● 字圖裝飾適合應用在卡片及海報上

十四.特殊的字形裝飾

　　以下這個單元是敎讀者如何去把字體給精緻化,特擧出三種不同的裝飾手法①立體②陰影③質感裝飾。讓POP字體的發展空間更寬廣,更可奠定文字設計的優良基礎;此單元可讓讀者更深一層體會文字藝術的奧妙及趣味。

●字體的投影方法及比例

●各種不同高度的投影效果

●不同角度皆有不同的投影效果

●投影效果的範例

●斜投影效果

●不同角度的投影效果

53

①陰影字的設計

● 立體字的製圖法

● 不同角度的製圖方式

● 斜右立體效果

● 斜左立體效果

● 轉彎的立體效果

● 各種立體效果

● 各種不同的立體效果表現形式

54

②立體字的設計

● 緞帶式的裝飾效果

● 釘木板的裝飾效果

● 以實物做裝飾的效果

● 速度感的裝飾效果

③質感字的設計

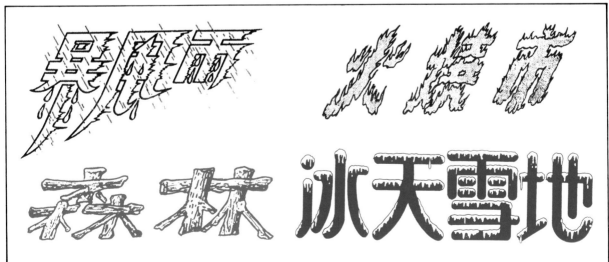

● 各種自然氣象質感的裝飾效果；依序爲①雨滴②火③木頭④雪

55

C.POP插圖的繪製

一.媒體的運用

　　日常生活緊張，我們無暇也沒有心情去「觀賞」繁文辱竭的文案；幽默、風趣的插圖適時的扮演了替代的角色。愈來愈多的POP工作者注意到插圖的重要，只要是繪製就想到它的存在；近幾年來，「吉祥物」的出現更取代了一些不甚新鮮的體育新聞。

　　在描繪插圖時，應有「插圖的目的是在強化主題的顯現功能」的概念，因此所佔的份量千萬不得將主題掩蓋或搶主題的風頭，主、副配置妥當，才能達到正確的功能。

■媒體應用

● 商標

● 月曆

● 包裝（紙）

● 雜誌

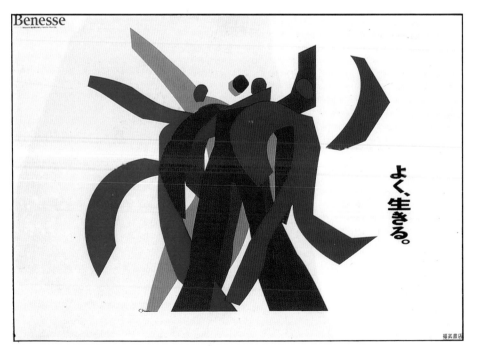

● 海報

● 包裝（玻璃）

二.插圖的作用

插圖在手繪POP的運用來說，是主要的構成要素；俗語說：「人要衣裝，佛要金裝」，比喻在插圖對手繪POP的重要性甚為適切。平淡無奇的手繪POP，吸引不了消費者的注意，但是加上圖案或照片的手繪POP，便賦予了它的新生命，這正是製作手繪POP時應有的基本觀念。

設計插圖時，須將「流行模式」列入考慮，領先式樣、創造流行可以予人耳目一新的感覺，更增強POP的宣傳媚力；而插圖的作用更可直接的表現在三方面：1.POP插圖具有視覺效果，2.POP插圖具有看圖效果，3.POP插圖具有誘導效果。綜合以上三點，相信以後在製作POP時，不會再忽視POP插圖的重要性了。

■有無插圖的比較

● 無插圖的標價卡以價錢為主

● 插圖與「南瓜」字體相互呼應

● 沒有插圖的海報需要飾框裝飾

● 插圖是海報的視覺重點

57

三.插圖的表現手法

美術史發展至今,各種流派不斷的出現;如印象派,野獸派或近代的普普藝術等,其各派別都擁有自己獨特的一套理論依據或表現技法;如何界定,唯有平時關心藝術、熱愛藝術才能區分各派別的風格差異。

POP插圖沒有流派的困擾,唯一的問題是「字圖不能合一」,所以選擇適當的圖案重於選擇個人風格強烈的流派藝術作品。在製作POP插圖時,現成的圖片或徒手構圖的圖案,皆是很好

的素材來源;只有表現手法的差異,才會影響到整張POP的風格走向罷了。

「人」是我們日常生活中最常接觸到的「東西」,所以正常的比例早已深植腦海中;若我們在頭與身比例上或五官做誇張變化,即能產生相當多的造型,形成各種不同的表現手法;有寫實、有具象、有漫畫更有幽默、諷刺的風格,應有盡有。但並不是每種行業皆可如此繪製插圖;先依行業,張貼場合,作品主題來選擇插圖表現手法,才是正確的製作途徑。

▲插圖表現手法 左:寫實 中:具象 右:漫畫
■寫實

寫實/
手繪POP是促銷活動中最機動的促銷媒體。寫實的圖案可利用影印機影印,再著上麥克筆、粉彩等上色顏料即完成。

●寫實的圖案可由圖片影印得來

■具象

● 具像的圖案是型的表現

具象／
強調形的畫法；可影印
也可徒手構圖，上色的
方式眾多；平塗、剪
影、寫意、色塊皆是可
運用的著手技巧。常用
於較輕鬆的手繪POP。

■漫畫

● 趣味感十足的漫畫造形

漫畫／
在POP視覺上來說，這
是最能吸引消費者注意
的表現手法，輕鬆活潑
加上諷刺、幽默、幻想
的風格表現，永遠有它
吸引消費者注意的條
件。題材適當、皆可使
用。

四.構圖技法（徒手・描圖紙・感光枱・粉彩）

　　繪製插圖時，首先接觸的是構圖技法的使用；普遍上來說，構圖方式大都不出於徒手、描圖紙、感光枱、粉彩等技法的範圍。若要節省時間可用感光枱構圖；要最淡的輪廓線時，描圖紙與粉彩構圖是適當的技法；什麼器具都欠缺時，徒手構圖是唯一的選擇。構圖方式並不會影響插圖完成之後的效果表現；所以在進行構圖時主要的還是以速度、成本為先決條件，再選擇構圖方式或輔助工具。

■徒手構圖

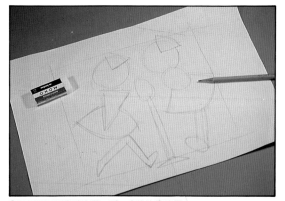

①運用幾何造形確定頭、手、身的比例位置

■感光枱構圖

①圖片為雙面印刷，宜用影印圖案構圖

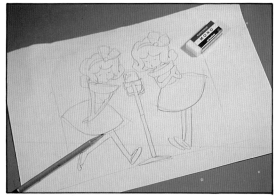

②構圖時以直線勾勒乾淨利落

②描繪前先以紙膠將畫紙與描圖紙固定

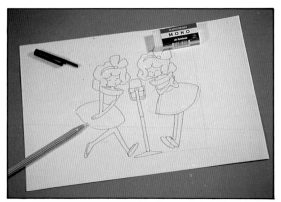

③細字簽字筆做輪廓線的細部描繪

③可用油性簽字筆直接構圖

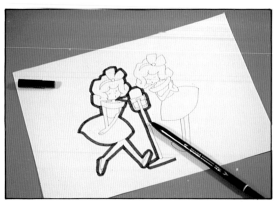

④再用粗的油性簽字筆勾勒外圍輪廓線

■粉彩構圖

①首先在一張白紙上大膽構圖

②在草圖背面塗上一層粉彩再抹勻

③將草圖置於完稿紙上以硬筆描圖

④轉印完成，順著輪廓線構圖

■描圖紙構圖

①固定描圖紙於圖片上，再以鉛筆描圖

②描圖完成後，用濃度高的筆在背面塗上鉛筆

③用硬筆轉印時，手不要重壓草圖

④轉印完成，即用簽字筆描線

五.插圖輪廓表現

在色彩學上說到「任何色彩都可和白色或黑色色相調和，因此我們在色與色間加上黑、灰或白的輪廓線，會有安定畫面與調合色彩的作用；反之，用有色的輪廓線會讓畫面產生不安定感；所以，彩度愈高畫面愈活躍，除非是特別效果所須，否則宜採用無色彩及低彩度的顏色來勾勒，畢竟那是大家最能接受的一種輪廓表現方式」。

POP插圖基本上是純藝術與漫畫造形的綜合體，所以鬆散的造形有時需要輪廓線的最後處理，以增加畫面的凝聚力，至於輪廓的變化，除了可利用不同的筆法勾勒外，尚可借著不同性質的筆，做多樣化的風格表現，而不再一味都是直線；本單元的輪廓線共分四大點，1.實線輪廓2.虛線輪廓3.不規則輪廓4.花俏輪廓等。

■有無輪廓線圖案之差異

●左：無輪廓線的圖案，主題鬆散。右：有輪廓線的插圖，主題一目了然

■筆材的表現

奇異筆：在勾勒POP插圖輪廓線時，奇異筆是最常使用的筆材；油性，揮發性快，可壓過任何的上色顏料。

鉛筆：鉛筆是繪製草圖時，最方便的工具，由形態上可分為木質外包鉛筆及自動鉛筆兩種；濃淡程度以H、B表示

毛筆：筆的選擇是畫好輪廓線的第一步驟。吸水性強、彈性佳，不適宜做細部勾勒；適合畫水性顏料的輪廓線。

勾邊筆（油漆筆）：有金色、銀色兩種筆；適宜做特殊海報輪廓線的使用，輪廓線有螢光的反應。

沾水筆：鋼筆的前身，筆頭可更換；勾勒的輪廓線能呈現出不同風貌之線條，適合細部的處理。

臘筆：原為兒童繪畫的一種簡便畫材。易產生臘垢，粒子粗，適合於粗線條的插圖輪廓表現。

63

①實線輪廓

②虛線輪廓

①一般實線②波浪實線③傳眞實線

①地圖虛線②齒輪虛線④一般虛線

③不規則輪廓

④花俏輪廓

① ② ③

① ② ③

①缺陷曲線②針狀線③小彎曲線

①複線②鐵軌線③複線

六.插圖表現技法

POP插圖上色的方式相當的多，素材的應用或是技法的構成也可交替重覆使用；而每年新的材料或工具發明，更足以應付多樣化的手繪POP。目前市面上所看見的手繪POP，大都以常用的素材表現為主；例如，麥克筆、水彩、粉彩……等；此書特將技法表現分常用與特殊技法，使大家能更深一層的了解，並予以巧妙運用。身為一位專業POP人員應該要掌握快速、有效的插圖表現；因此，一方面使用原來表現技法，一方面學習新的材料和用具；如此，才能達到事半功倍。

●蠟筆也是一項很好的POP畫材

■不同畫材的表現

①水彩②麥克筆③粉彩④廣告顏料⑤影印⑥蠟筆⑦色鉛筆⑧剪貼

①麥克筆表現技法（一般）

　　麥克筆是手繪POP廣告中使用量最大的畫材。依墨水的性質可分油性和水性兩種，油性墨水揮發速度快，較能保持畫面完整；水性墨水可和水混合使用，製造渲染效果，但易汙損畫面。

　　平塗是麥克筆畫法最基本的筆法之一，也是最重要的技巧之一，對於追求速度的工作者來說，是再好不過的方式了；多次平塗可使筆觸消失，當然，也容易傷害紙面。另外，重疊法、曲線法、直線法、筆觸法、縮小平塗法等也是比較平常的上色技法。

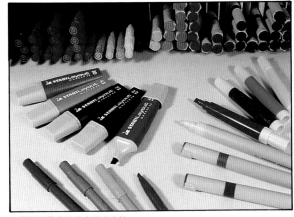

●各種不同廠牌的水性麥克筆

■麥克筆上色技法（一般）

①彎曲塗法②筆觸塗法③重疊塗法④直線塗法⑤平塗法⑥縮小平塗法⑦曲線塗法

②麥克筆表現技法（特殊）

■錯開表現技法（麥克筆）

材料：鉛筆、油性簽字筆、水性麥克筆、感光枱

分析：所謂的錯開上色，即是利用印刷套版偏差的原理，也就是俗稱的「錯版」，來繪製插圖的一種上色技法，基本上可分二類：一是利用目測，二則是使用感光枱。前者的上色速度快，但常因經驗上的不足，而發生圖案銜接不上的情形；後者的誤差度幾爲零，完成的插圖精密度高，是一種穩定性高的上色表現手法。

■寫意表現技法（麥克筆）

材料：鉛筆、油性簽字筆、12mm麥克筆、水性麥克筆

分析：寫意表現技法是打破輪廓線限制的一種上色方式，大面積的揮灑，能顯現出率性豪放的特殊情感。此種上色技法所需的色系不多，因此在選擇搭配的顏色時，需謹慎些；基本上，寫意技法的筆材寬度並沒有限制，唯一的共同點，即是繪圖後皆會留下筆觸。繪製時，配合點或線的處理，可表現更「寫意」的作品。

■錯開表現過程介紹

①先以奇異筆勾勒輪廓線

②靠徒手與想像上色

③完成圖會出現「錯版」

■寫意表現過程介紹

①畫出具有動感的圖案描繪輪廓線

②以角30的寬麥克筆隨性的畫出寫意的大筆觸

③筆畫可重疊也可不重疊

■綜合表現技法（麥克筆）

材料：鉛筆、水性麥克筆、油性簽字筆

分析：麥克筆綜合表現技法，基本上是融合了前面麥克筆上色的所有技法；眾所皆知，純藝術的流派之分，如今仍不斷的在進行著；當然，POP插圖也可做多樣化的處理。繽紛熱鬧的節慶海報，配以單獨的上色技法，或許略呈單調，如果能以綜合上色來表現插圖，那麼整張海報的風格走向，更是「繽紛熱鬧」。

③水彩表現技法

材料：鉛筆、水彩筆、水彩、油性簽字筆

分析：水彩因阿拉伯膠比例的不同，分透明水彩與不透明水彩兩種。透明水彩的粒子細，輕塗也會有鮮豔的色彩，適合渲染。不透明水彩在性質上則和廣告顏料相似，疊色時會將底色完全掩蓋，使用上較透明水彩方便；繪製時，紙張所受的影響不會太大，在質的方面較廣告顏料高一級。繪製POP插圖時，輪廓線的最後處理，常由油性簽字筆來完成。

■綜合表現過程介紹

①以油性簽字筆勾邊

②以直線塗法表現頭髮的細長

③陰影採用錯開具有動感的表現

■水彩表現過程介紹

①在打好的鉛筆稿上染上一層淡淡的底色

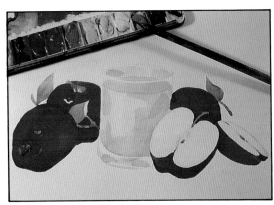

②以縫合法畫蘋果及重疊法畫杯子

③上好水彩後用油性簽字筆和奇異筆勾勒輪廓

④廣告顏料表現技法

材料：鉛筆、水彩筆、廣告顏料

分析：廣告顏料也可以說是不透明水彩，非常適合於海報之製作，所以在西方又稱爲「海報顏料」。廣告顏料因爲是水溶性，乾的快，在使用上是非常方便的一種畫材，尤其適合於大塊面的平塗。使用時水份約爲顏料的百分之二十。水份過多時，色彩的飽和度會不夠；水份太少則不易調勻，平塗後會留下筆觸。廣告顏料最大缺點在於不能保存太久，是較令人頭痛的地方。

⑤蠟筆表現技法

材料：鉛筆、蠟筆

分析：蠟筆有軟硬之分，軟的蠟筆即一般所稱的粉蠟筆，近年來則有水溶蠟筆之問世。在所有畫材中，蠟筆算是較經濟的一種；蠟筆通常呈長條圓柱狀，依塗抹方法可表現出各種質感，只是不適合做精細的描繪。蠟筆材料上有蠟的成份，所以具有排水之特點，如果以蠟筆打底，再配以其他水性畫材，也可做出各種變化來；繪製完成後，可用保護膠保護，以保持畫面之乾淨。

■廣告顏料表現過程介紹

①大面積的平塗適合使用平塗筆

②利用白色做反光的處理

③以圓頭筆勾勒不規則的輪廓線

■臘筆表現過程介紹

①做同方向的筆觸打底

②用同色系的　筆做陰影的處理

③以黑色蠟筆做輪廓線的最後勾勒

⑥粉彩表現技法

材料：鉛筆、刀片、衛生紙、粉彩

分析：粉彩是出現於十八世紀的一種畫材，其特色在於顏色纖細柔美，對於背景氣氛塑造是很合適的一種畫材。繪製時，可以用手指、棉花棒、或面紙輕磨成暈染漸層效果，粉彩因為附著力較其它畫材差，所以除了紙張的選擇需謹慎外，所完成之插圖也需以保護膠來保護。另外，粉彩混色之後，彩度會降低，所以儘可能的擁有不同廠牌之色系，使用時選擇的機會會較多。

⑦色鉛筆表現技法

材料：鉛筆、油性簽字筆、色鉛筆

分析：色鉛筆依筆蕊的粗細而有軟、中、硬不同硬度之筆蕊，另外，尚有一種水溶性之筆蕊，描繪後再以筆沾水溶解，和水彩有相同之效果。筆蕊的限制，使色鉛筆並不適合描繪大尺寸之插畫作品，因為過大的圖案會發生平塗上的困難。色鉛筆尚可和其它顏料混合使用，例如，和粉彩混合，可補充粉彩筆不易描線之缺點。

■粉彩表現過程介紹

①用刀片將粉彩筆削成粉末狀

②以衛生紙沾粉末並塗抹於適當的位置

③用細簽字筆勾勒輪廓線

■色鉛筆表現過程介紹

①先上一層底色，可將鉛筆素描的觀念帶入

②以中間或深色調的色系做明暗的處理

③上色完成後以水性或油性簽字筆勾邊

七.背景的處理

　　完整的手繪POP插圖,不單是主題的完成,背景的處理,關係著整張作品的成敗。

　　插圖背景的主要功能有五:**①整理畫面使其完整度更高**:瑣碎分離的插圖,配以背景的處理,就可將它們整合起來,增加插圖的完整度。**②凝造各種氣氛**:色彩學的色彩心理感覺及質感的運用,透過背景,可以達到所需要的氣氛。**③增加畫面的空間感**:在插圖主體後加上背景,可使主體延伸拉出空間,具空間感。**④增加畫面的色彩感**:繪製插圖時,限於主體的色相,使得畫面色彩過於單調,在不影響主題的情形下,可以做一些色彩豐富的背景。**⑤襯托插圖主題**:插圖的色彩與紙張的色彩相似,容易形成主題不明顯,此時,加上色系不同的背景,自然就可襯托插圖主題。

■有無背景比較

●沒有背景的插圖主題不夠凸出　　　　　　　　●加上背景的插圖,拉出了空間感

■背景形狀分類

①圓形②多邊形③三角形④點線面組合⑤四邊形⑥幾何圖形⑦文字⑧具象

■直繪背景

①先將插圖上色

②繪製好插圖後用麥克筆直接畫背景

③用同色系的麥克筆做裝飾的處理

④完成圖

■剪貼背景

①插圖可在白紙上繪製

②繪製完成後用剪刀順著輪廓線裁剪

③背景使用有色的粉彩紙

④貼好背景後再貼插圖

八.背景素材表現

①麥克筆

在手繪POP廣告的繪製上,麥克筆是使用量最大的畫材。做背景的處理時,更可發揮快速的效果;不管是大面積的平塗或細部的描繪,皆可應付自如。不過,大面積的平塗容易留下筆觸,是美中不足之處;使用上以水性較易控制。

②照片

照片是取之不盡的背景素材。正如前面所說的,完整的插圖需加上背景。照片的種類多,題材豐富,為了塑造多樣化的氣氛,是再適合不過的背景來源了;使用時需謹慎;否則,會有「牛頭不對馬嘴」情形發生。

③報紙

報紙的成本低,加上它隨手可得,也是一種極佳的背景來源。它的色澤,限制了背景的延展性,所以只適宜做一些特殊的裝飾。常見的方式,將報紙揉成一堆或是用火燒留下痕跡。

④牛皮紙

對於櫥窗,牛皮紙是一種大量使用的紙材,不過,常做的極為粗糙。如何使用於手繪POP廣告上呢?具有中國傳統風味的海報,皆適合它的裝飾。牛皮紙也可做為書寫POP海報的紙張,是一種價廉物美的素材。

⑤影印

近幾年來,影印機已是公司行號必備的辦公用品之一,它的普及率,提供了我們使用的方便。做為背景的題材之一,它具有大量複製的功用,快速省時,幫工作者節省了數不清的時間;影印後,也可著上色彩。

⑥粉彩紙

粉彩紙具有特殊的材質感,用來做背景的材料,是最理想不過的。特殊的肌理,使畫面效果變化多端,製作時不局限於某一固定的方式,也可混合其它畫材共同使用;因此深受POP美工人員的喜愛。

⑦臘筆

臘筆含有臘質,由於色彩是以臘質或膠質為凝固,所以附著力較差;為了使畫面的色彩不致於輕易脫落,在畫完後立刻噴上固定膠,使顏料形成保護膜,才能保持色澤新鮮度。使用於背景時,由於筆觸、紙質、加工用法的不同,所呈現的風貌皆不一樣。

⑧棉紙

棉紙是一種中國傳統風味極濃厚的紙質。一般在使用棉紙時,大都以「撕」為主,所以就有了「撕畫」「撕貼」。做背景使用時,棉紙可重疊使用;不規則的邊,使整張海報顯現出飄逸的走向,是一種極佳的背景紙質。

D.飾框與配件裝飾

印刷POP與手繪POP最大的不同之處，乃在於手繪POP可視需要而加入飾框或配件，以平衡版面的構成。在手繪POP中，飾框與配件扮演著將所有要素統整起來的視覺角色。那什麼又是視覺心理呢？唯有了解視覺心理我們才能更進一步將畫面中的所有元素串連成有規則的動態，使之更趨於合理性，也提高其可看性及信賴度。

飾框與配件裝飾最重要的目的，就是維持各要素在畫面中的平衡，但如何維持平衡，我們必須先了解畫面的力場。經由實驗得證，我們發現人的視覺地理性位置，在畫面中心點往右上方偏移，也由實驗得證，畫面尚有力場的存在，瞭解地理性位置及力場的目的在於瞭解畫面的平衡，而飾框與裝飾是平衡畫面的重要元素。

■飾框與配件裝飾要素分析

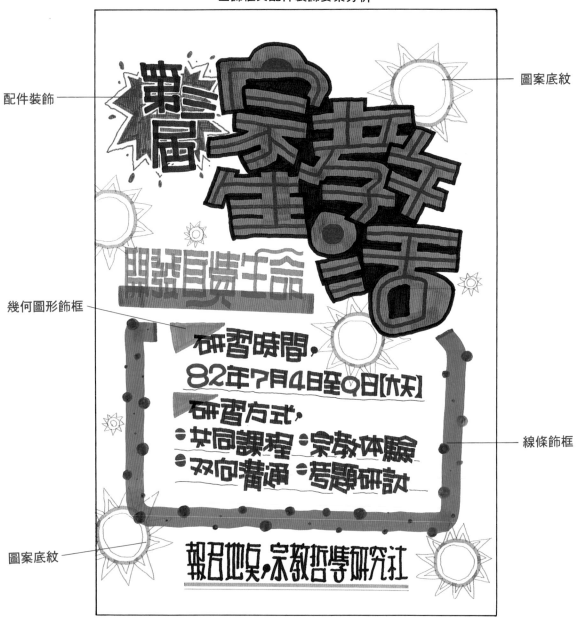

配件裝飾

圖案底紋

幾何圖形飾框

線條飾框

圖案底紋

一.幾何圖形裝飾

在裝飾設計中「幾何圖形」可說是最快速、簡潔的,一般讀者在繪製時,常不知如何著手才能畫出流利而美觀的裝飾,筆者有鑑於此特舉出幾項小技巧:①掌握幾何圖形(方形、圓形、三角形、橢圓形、半圓形、梯形等)之型態在字體筆劃上任意做重覆、漸變、均衡、等設計方可創造出,活潑而具創意的裝飾。②勿使圖形多到繁雜導致字形辨認不易的困擾,這種本末倒置的繪製應是字體設計時注意的一大重點。總之,讀者們在書寫前不斷的練習改進,才能臨場不懼

● 三角形的幾何裝飾具有引導視線的作用

■幾何圖形裝飾的參考

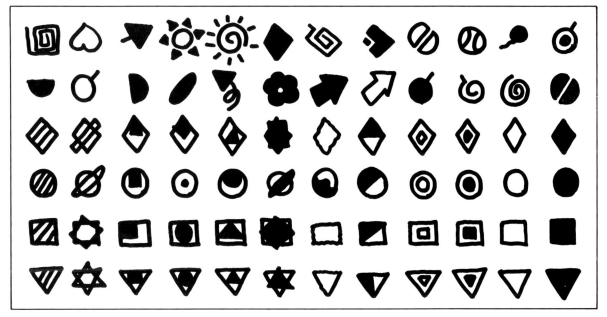

● 用麥克筆繪製的幾何裝飾

● 用剪貼做成的幾何裝飾

二·配件裝飾

一般而言，在製作POP海報的「配件」時，常用的圖形很多，例如：心形、圓點、星形、方形、括弧、三角形、橢圓形、不規則形等等。利用這些配件來加以強調文案可看性的例子也很多，一般報紙、雜誌裏隨處可看到；由於這些具強調作用的圖形單純，加以一般人已了解這些造形的重要性，自然地，海報的接受度便較高。

筆者特別將這些配件歸納整理以便各位讀者參考，若能善用配件，不但可以提高海報的可看性，也能引起消費者的注目。以下所介紹的圖形皆爲幾何造形所構成，大都爲較常見的圖形；另外，也可運用大自然的昆蟲，日常生活的用具，將造形化爲海報中的「強調記號」，不但可增加整體的趣味感，版面構成也將會顯得更活潑、更具體化。

●配件裝飾能凸顯出重點

■配件裝飾設計

100%

33
刮刮大贈送

▲旅遊快訊▲
千島湖色千山景·
人間何覓黃山境

Merry X'mas

35,500元

81年12月27日
竭誠期待您的光臨

新發售

歡樂送好禮！

令人食指大動的
海中佳餚
新鮮美食·耐人尋味

請盡速報名 千萬別錯過哦！

歡迎來電洽詢：(02)7170270

6.25

寒假春節團第二波
NT$6000元

賀

週年慶

東光百貨
Wonderful Palace

585,000元

三.圖案底紋

正如前面所說的，飾框具有平衡畫面的作用；在構圖單純的手繪POP中，平實的文案給予人不夠豐富的感覺；空白處，如果能添上一些圖案化的飾框，相信可看性會大幅增加。

● 以底紋圖案配合主標題的海報

■圖案底紋參考

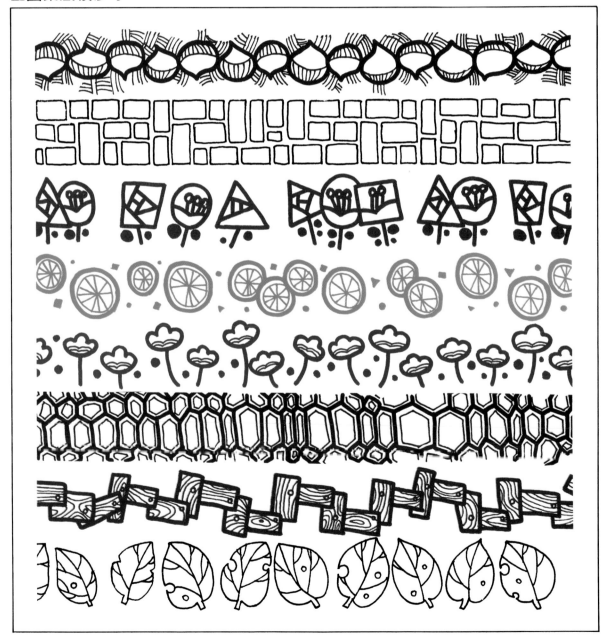

四·線條飾框

　　線條飾框與裝飾配件基本上的功能是相似的，其目的都在強調主題、凸顯主題。線條飾框大都由點、線、面所組成，其多樣性更甚於裝飾配件；另外，線條飾框尚具有重整畫面的功用，不管是鬆散的畫面或是稍顯雜亂的編排，經過線條飾框的重整，畫面的凝聚力皆會增強。

● 線條飾框具有凝聚畫面重點的作用

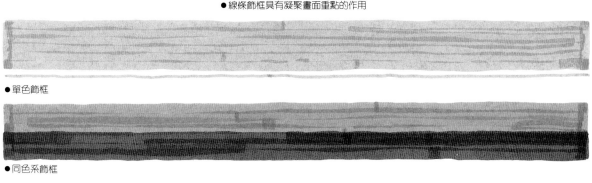

● 單色飾框

● 同色系飾框

● 互補色飾框

● 線條飾框

● 點線面飾框

● 幾何圖形飾框

● 不規則飾框

● 無彩色飾框

第二節 手繪POP海報
相關要素
Ａ.色彩的基本認識

　　色彩的種類非常豐富，通常可區分爲兩大類：一是無彩色：如黑、灰、白等。另一是有彩色：如紅、黃綠等純色或有色彩的顏色。此外，如金色、銀色、螢光色等，不屬於這兩大類稱爲特別色。

一、色彩三屬性

　　認識色彩，首先必須暸解色彩的性質，也就是構成色彩的基本要素，根據學者的研究，認爲色彩具有三種要素的性質，即色相、明度和彩度，稱爲色彩的三屬性。

　①色相：色相是指色彩的相貌，或是區別色彩的名稱，如紅、黃、藍……等。人在初生時，必先命名以利大家的稱呼，同樣的，在人類使用色彩之初，對每一種顏色必有一俗稱；明白色相的意義之後，初學者應該購買標準色票，作爲練習之用，不但記憶色名而且時常注意設計作品的配色，如此可增加色彩判斷的敏感度，對於創作必有很大的幫助。

伊登十二色相環彩色圖

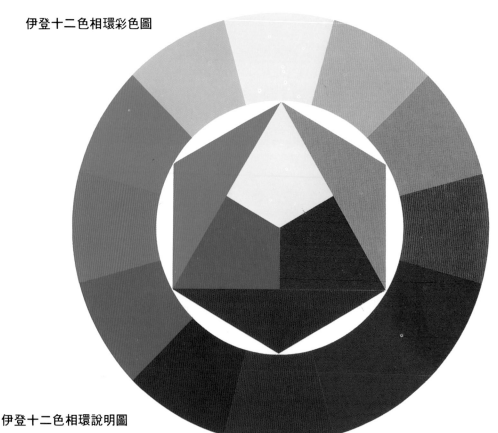

伊登十二色相環說明圖

色　　彩	適用業種(符合企業形象或產品內容)
紅色系	食品業、石化業、交通業、藥品類、金融業、白貨業
橙色系	食品業、石化業、建築業、百貨業
黃色系	電氣業、化工業、照明業、食品業
綠色系	金融業、林業、蔬菜業、建築業、百貨業
藍色系	交通業、體育用品業、藥品業、化工業、電子業
紫色系	化粧品、裝飾品、服裝業、出版業

②明度：明度是指色彩明暗的程度。如明亮的綠色或深暗的綠色，同樣的，每種顏色也有不同的深淺，如深藍色或淺藍色等，這種區別色彩明暗深淺的差異程度，即是明度；在無彩色中，明度最高的是白色，最低的是黑色，除了無彩色有明度的關係，同樣的，有彩色也有明度變化，如在色環中，黃色明度最高，藍紫色最低，每種顏色都有不同的明暗表現，因此才會有強弱的區別產生。

③彩度：彩度是指色彩飽和的程度或色彩的純粹度。純色因不含任何雜色，飽和度最高，因此，任何顏色的純色均為該色中彩度最高的顏色，反之則異。

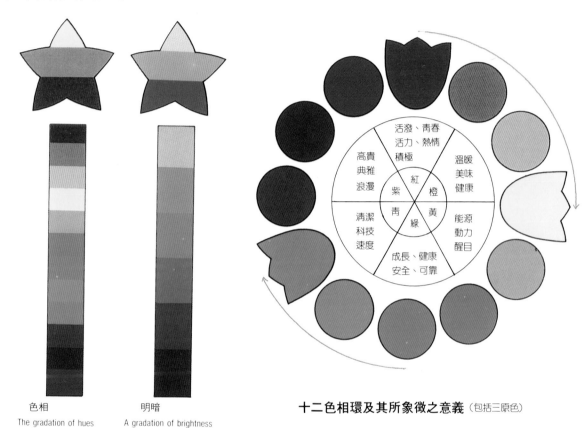

色相
The gradation of hues

明暗
A gradation of brightness

十二色相環及其所象徵之意義（包括三原色）

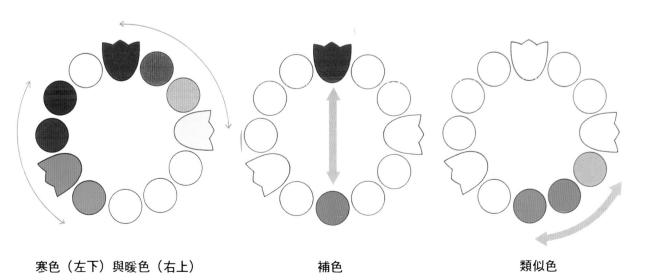

寒色（左下）與暖色（右上）

補色

類似色

二、配色的歸類

　　兩種或兩種以上的色彩、並排在一起所產生的新視覺效果稱之為配色。在印刷品中，除了單色印刷以外，凡雙色印刷以上都涉及到配色問題；三色或多色之間的配色似乎看起來非常複雜，事實上它有一定的規則可循，在此筆者將其簡單的歸類，以作為配色的基準參考：

① 以色彩色相分類：
- 色數分類——分為單色相、兩色相與多色相等。
- 色彩純度分類——分為原色、純色與間色三種。

② 以色彩明度分類：
- 色彩性質分類——
 分為彩色明度、無彩色明度兩種。
- 明度差分類——分為高明度、中明度、低明度。

③ 以色彩彩度分類：
分為——高彩度、中彩度、低彩度、無彩度。

④ 以色彩對比色分類：
分為色相對比、明度對比、彩度對比、補色對比、寒暖對比、面積對比。

⑤ 以色彩調和色分類：
分為單一色相調和、同色系調和、類似色調和、對比色調和、補色調和、漸層調和、多色調和、有彩色與無彩色調和。

　　以上分述如此眾多的法則，最重要的是使配色這項工作變得十分具體而有條理，而且要能靈活處理色彩配色，加上相關知識及生活的經驗，當然、睿智的眼光與獨道的見解亦不可免的。

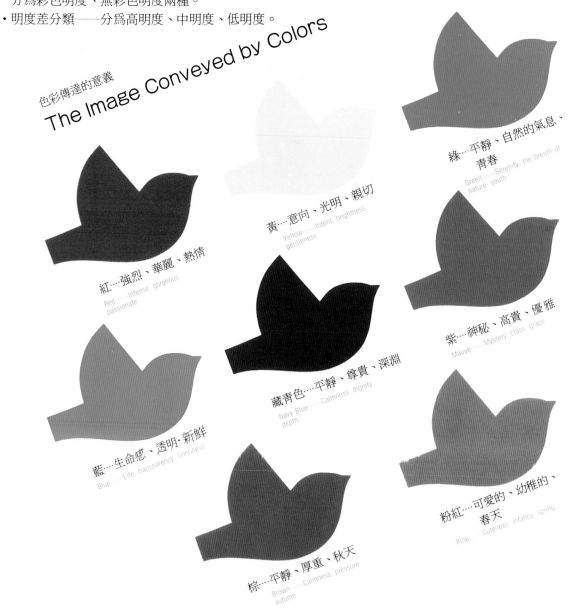

色彩傳達的意義
The Image Conveyed by Colors

黃…意向、光明、親切
Yellow……Intent. brightness gentleness

綠…平靜、自然的氣息、青春
Green……Serenity, the breath of nature youth

紅…強烈、華麗、熱情
Red……Intense. gorgeous passionate

紫…神秘、高貴、優雅
Mauve……Mystery. class. grace

藏青色…平靜、尊貴、深淵
Navy Blue……Calmness. dignity depth

藍…生命感、透明‧新鮮
Blue……Life. transparency. freshness

粉紅…可愛的、幼稚的、春天
Pink……Cuteness. infancy. spring

棕…平靜、厚重、秋天
Brown……Calmness. pressure autumn

三、色彩感覺

色彩是一種複雜的語言，它具有喜怒哀樂的表情，有時會使人心花怒放、有時卻使人驚心動魄。相對的色彩對感覺的影響是多方面的，也就是說：色彩不僅僅對視覺發生作用，同時也影響到其他的感覺器官，例如黃色使人聯想到酸的感覺，其他如柔軟的色彩是觸覺，很香的色彩是嗅覺，都可證明色彩對人類心理及生理的影響是如何複雜與多樣。每一色彩都有不同個性，不同感覺及機能，很多色彩組合在一起時，能產生另一種全然不同的感覺及機能；很多色彩組合在一起時，又產生另一種全然不同的感情效果，這些都是我們製作ＰＯＰ海報前必須深入了解的課題。

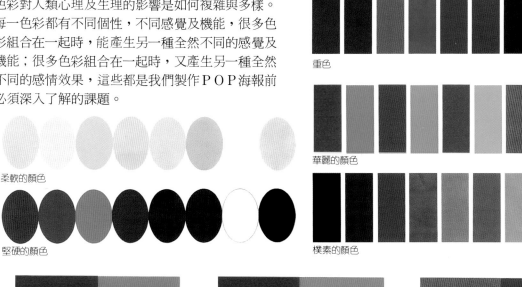

輕色

重色

華麗的顏色

樸素的顏色

柔軟的顏色

堅硬的顏色

紅 與綠

紅橙與青綠

橙與青

黃與青紫

黃與紫

黃綠與紅紫

①**類似色配色**：所謂類似色，即是原色與原色間之所有單色，如黃橙、黃、黃綠，紅、紅紫、紫，青綠、青、青紫等，這幾組色彩都位於色環上的某一小段，每一組都分別具有類似色的關係，黃橙、黃、黃綠此三色的共同點是黃，以此類推；若是藉著類似色的共同點來達到調和的目的，則稱之為類似色配色。

類似色調和較沒有主色與副色之分，色彩分佈的力量較平均。色感年輕、生動、色調非常明朗、活潑，如果使用不當易流於俗氣、輕浮這是必需注意重點。

②**同色配色**：同色是色環中角度鄰近的顏色，角度可大可小，超過36度以上，仍被視為同色的範圍；因此，若在這樣的角度內所有被視為同色的全部單色，以及包括經過明度、彩度變化後的各色，只要在其間任意選色搭配，都可以獲得調合，這種調合稱之為同色配色。

在配色技巧上，同色調和應注意其本身的明度差及彩度差，也就是同色之間的搭配要有深淺變化或明暗差距、以便彌補色相的不足。同色配色的色感極為穩重、含蓄，色調融合而統一，比起其他的配合，可能略嫌單調。

③**補色配色**：補色是位於色環直徑的兩端，也就是指定色與其補色在色環上成180度的相對。補色系調和的範圍，可由兩個單色的互補調和，擴展到兩個同色系的互補調和，在此範圍內選色搭配，則稱為補色配色。

高彩度類似色調和的配色之一

高明度單色調和的配色

高彩度類似色調和的配色之二

低明度單色調和的配色

高明度類似色調和的配色

高明度鄰近色調和的配色

低明度類似色調和的配色

低明度鄰近色調和的配色

86

伊登十二色相環上共有六個補色對：黃與紫、青與橙、紅與綠、黃綠與紅紫、黃橙與青紫、青綠與紅橙等。互補的兩色由於互相吸收對方淺像的強化作用，雙方相輔相成、彩度更為飽和、顯得光豔異常，所以補色調和的色彩，可以說是視覺上最美妙的色彩組合，所以應謹慎處理配色，以免配色不當，成為俗不可耐的配色。

④**對比色配色**：由於對比色與指定色的補色，有類似色的關係，在這種關係中選色相配的調和，稱為對比色配色，例如：紅色的補色是綠色而綠與青綠是類似色；綠與黃綠也是類似色，所以紅色與青綠或黃綠即形成對比色調合。

　　對比色調和時要注意的是兩色要避免同樣強度、同樣面積的對立，必須要有賓主之分；如果運用得妥當，是具有高度美感的配色，色調富於變化，快活又新鮮。反之，配色若處理不當，則易流於低俗不雅之感。

⑤**多色色彩感覺**：前面所論及的，大都以單純的色彩通性及原理，來分析與綜合明確的色彩知識，這些理論，嚴格說與人較沒有直接的關係，所以我們常在研討的過程中，無法感受切身的效果；的確，任何一個研究或學習色彩學的人，都迫不及待的想要知悉，到底色彩能帶給我們什麼感受和反應？會不會有色感與知覺的偏差呢？在此我們將做更深入的探討。

補色調和配色

高彩度對比色調和的配色之一

高彩度對比色調和的配色之二

高明度補色調和的配色

中明度補色調和的配色

高明度對比色調和的配色

低明度補色調和的配色

低明度對比色調和的配色

配色與印象
Coloring and Image

同色系的配色……調合、平靜的、親切
Related Colors……Harmony, calm, gentleness

Light Color (mid-tones)……Romantic, purity, gentleness

淺色系的配色……浪漫、清潔、親切

補色的配色……強烈、華麗、光輝
Complementary Colors……Strength, magnificence, brilliance

暖色系的配色……溫暖、空間、喜悅
Warm Colors……Warmth, space, joy

強烈的配色……力量、主張、明快
Strong Colors……Strength, assertion, clarity

灰色系的配色……平靜、都會的
Greyish Colors……Calmness, sophisticated, adult

寒色系的配色……寂靜、透明感、神祕感
Cool Colors……Silence, transparency, mystery

無色彩配色……明快、力量、樸素
Achromatic Colors……Clarity, strength, simplicity

漸層色系的配色……柔軟、微妙的、旋律
Gradated Colors……Softness, delicate, rhythmical

人類對色彩的感知能力，是所有生物中最敏銳的；色彩中，不管是色相、明度、彩度、調和、對比等變化，都能帶給人們不同的微妙感情，也因為如此，人類對色彩使用的能力更超乎尋常。事實上，我們平常就對各種事物的經歷或體驗，總會有一分主觀的感受，同樣的，看到各式各樣色彩時，這種感情也一樣存在，但是，對色彩的感情，有一部份是源自人類視知覺的自然反應，有些甚至無須加以訓練或理解，就會有共通的感應，我們稱這些現象為「色彩的共同感覺」。

⑥色彩的共同感覺：一張成功的ＰＯＰ海報，除了創作者的用心竭力做最完美的詮譯外，還必需要引起觀者的共鳴，所以仍然要有所謂的共同感覺。

● 色彩的味覺感

　酸：使人聯想到未成熟的果實。因此以綠色為主由橙黃、黃、到藍為止，都能表示酸的感覺。

　甜：色相以暖色系為主，明度及彩度較高且為清色者，較適於表示甜的感覺，灰暗、鈍濁的色彩並不適合。

　苦：以低明度、低彩度、帶灰的濁色為主，如灰、黑、黑褐色皆可。

　辣：由辣椒及其刺激性得到聯想，故以紅、黃為主，以對比性的綠、帶灰色的藍為輔。

　澀：從未成熟的果子得到聯想，以帶濁色的灰綠、藍綠、橙黃為主。

● 華麗的色調

● 明亮的色調

● 樸素的色調

● 陰暗的色調

● 色彩間的差異性太小，故顯得單調、曖昧，為不好的配色。

● 有適當的對比性，為良好的配色。

● 高彩度的對比色相，較難調和。

● 類似色相具有明顯差異，為良好的配色。

● 色相差異太小，為不好的配色。

● 在明度上採用變化的對比色相，可以得到良好的配色效果。

⑦色彩的喜好與聯想

色彩的喜好，常因風俗、教育、習慣、環境、民族、時代等而變化，即使個人也會因為某些經驗，而對特定的色彩產生喜好或厭惡。故很難一概而論。而且一般人對於色彩的嗜好度，也常受鄰接色彩與面積的影響。因此筆者將其歸納整理出一般喜好順序以供初學者創作ＰＯＰ海報時的參考依據。

當我們看到某種色彩時，常把這種色彩和我們生活環境或生活經驗有關的事物聯想在一起，稱為「**色彩的聯想**」，因此聯想的範圍差距並不會太大。色彩的聯想經常是由具體的事物開始，所以真實的事物為聯想的啓發要素；但是如果由抽象的思考去面對色彩，將色彩在人心理上反應出來，這種情形稱之為色彩的象徵。

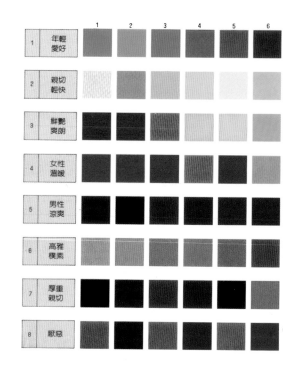

色彩	色相	具體的聯想	抽象的聯想
	紅	血液、口紅、國旗、火焰、心臟、夕陽、唇、蘋果、火	熱情、喜悅、戀愛、喜慶、爆發、危險、熱情、血腥
	橙	柳橙、柿子、磚瓦、晚霞、果園、玩具、秋葉	喜悅、活潑、精力充沛、熱鬧、和諧、歡喜
	黃	奶油、黃金、黃菊、光、金髮、香蕉、陽光、月亮	快樂、明朗、溫情、積極、活力、色情、刺激
	綠	公園、黨派、田園、草木、樹葉、山、郵筒	和平、理想、希望、成長、安全、新鮮、動力
	藍	海洋、藍天、遠山、湖、水、牛仔褲	沈靜、涼爽、憂鬱、理性、自由、冷靜、寒冷
	紫	牽牛花、葡萄、紫菜、茄子、紫羅蘭、紫菜湯	高貴、神秘、優雅、浪漫、迷惑、憂柔寡斷
	黑	夜晚、頭髮、木炭、墨汁、黑板	死亡、恐佈、邪惡、嚴肅、悲哀、絕望、孤獨
	白	雲、白紙、護士、白兔、白鴿、新娘、白襯衫	純潔、樸素、虔誠、神聖、虛無、廣大

①

②

③

④

⑤

⑥

⑦

①寒色配色所構成的畫面
②爽朗的配色
③重的配色所構成的畫面
④補色配色所構成的畫面
⑤穩重的配色
⑥對比配色所構成的畫面
⑦同色系配色所構成的畫面

四、海報的色彩計劃

　　為了確保生產的銷路、廣告的製作必須要具有特色，才能收到良好的效果，它應具備以下的幾個原則：㈠要能引起注意㈡要符合訴求對象的心理反應㈢要能引起好感而產生親和力。由於一般商業上的廣告，為了要達到這三個目標，廣告的構想與內容常被優先考慮，在製作廣告時，色彩的運用與設計，時常容易被設計師所忽略，這是必須加以討論的問題。然而，廣告的色彩計劃，已成為廣告製作的重點工作，現代的廣告設計師，正絞盡腦汁，在色彩的運用上，有突出的表現，因此，做好廣告的色彩計劃，已成為重要的前提之一。

● 類似色配色所構成的畫面

● 對比色配色所構成的畫面

● 補色配色所構成的畫面

● 寒色配色

①**海報的類型**：一般海報的類型大約可分爲下列的類型：

• **公共海報** ：以公衆爲訴求對象，如交通安全、環保、醫療保健、公害防治、社會福利、納稅等，較重視政令及決策與推行的訴求。

• **商業海報** ：專爲商品促銷而製作，如介紹產品、加強推銷與促銷的意念等，這是目前製作量最大的一項。

• **文敎藝術海報** ：如演奏會、演說、展覽、技能競賽等文化藝術活動，這類海報的藝術性往往特別被重視。

• **觀光旅遊海報** ：以觀光休閒爲目的的宣傳媒體，比較注重裝飾性，畫面都以極爲優美誘人的景物來吸引觀賞者。

● 樸素的配色所構成的畫面

● 寒色配色所構成的畫面

● 華麗的配色所構成的畫面

● 甜的感覺

● 辣的感覺

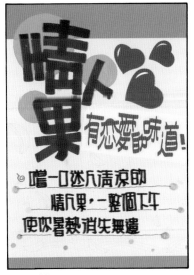
● 酸的感覺

93

B.版面的編排構成原理

製作ＰＯＰ廣告設計時，除了配合廣告媒體，還得運用各種的技巧，才能把所要表現的理念，有效的表達出來。一件優秀的廣告設計作品，不外乎創意 (Idea)、表現技巧 (Technigue) 與版面編排 (lay-out) 等三者結為一體，配合妥當時，才能創作出成功的作品，發揮其促銷的功能。倘若你創意很好，表現技巧也很高明，但缺乏版面編排的能力時，也無法創作出具水準的作品來。筆者有鑑於此，特將版面的編排與構成整理出一套簡易的基本原理，加以具體的詮釋與註解，以便使讀者從中獲得明晰的概念，對編排的基本原理與設計實務，能有更進一步的認識，希望有志從事ＰＯＰ廣告設計工作者，能從中獲得某些助益。

創作平面ＰＯＰ廣告時需注意的基本編排與構成，其要素中包括主標題、副標題、說明文、公司名和插圖的配置及運用，例如：

一、文字編排型式：

①文字的構成可分為
- 對齊中央的編排
- 齊頭齊尾的編排
- 齊頭不齊尾的編排
- 不齊頭齊尾的編排
- 沿著圖形編排
- 縱式的文字編排
- 橫式的文字編排
- 具變化型的文字編排

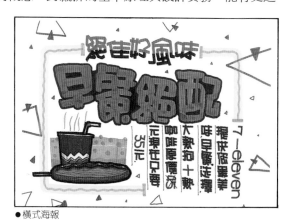

●橫式海報

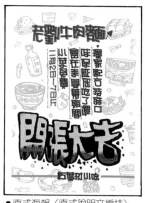

●直式海報（直式說明文編排）

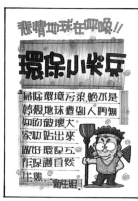

●直式海報（橫式說明文編排）

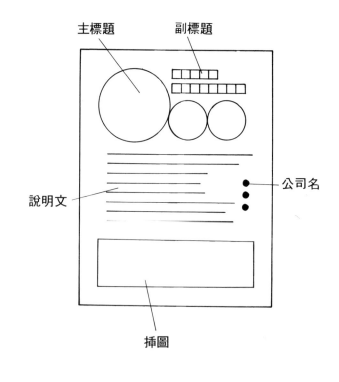

●節慶海報

海報所構成之要素

文字編排型式

○ 主標題　□□□□ 副標題　—— 說明文　▢ 插圖　●●●●公司名

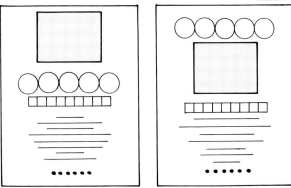

● 齊中的編排（插圖位於上方）

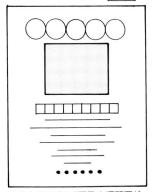

● 齊中的編排（插圖及主標題置於上方）

● 齊中的編排（插圖位於中央）

● 齊中的編排（插圖位於下方）

● 齊頭齊尾的編排（橫式說明文）

● 齊頭齊尾的編排（直式說明文）

● 齊頭齊尾的編排（插圖居中）

● 齊頭齊尾的編排（插圖位於上方）

● 齊頭不齊尾的編排（直式說明文）

● 齊頭不齊尾的編排（橫式說明文）

● 齊頭不齊尾的編排（插圖位於對角線上）

● 齊頭不齊尾的編排（右左放置）

● 不齊頭齊尾的編排（以圖為重心）

● 齊頭不齊尾的編排（圖片位於下方）

● 齊頭不齊尾的編排（部份重點說明的插圖）

● 齊頭不齊尾的編排（部份重點說明的插圖）

95

插圖的編排型式

○ 主標題　□□□□ 副標題　—— 說明文　▨　●●●●● 公司名

● 圓形插圖（副標沿著圖片排列）

● 以圖片包圍說明文（齊中的編排）

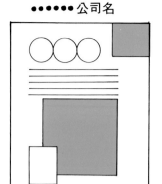

● 圖片重疊型式

● 以圖為底紋的型式

● 以花邊插圖做裝飾

● 傾斜裝飾的型式

● 圖片重覆出現

● 將圖切割成半圓形配合說明文

● 三角型的插圖

● 一般的插圖位置

● 將插圖橫於版面上方

● 說明性的插圖

● 中規中距的型式（具告示性）

● 扇形放置（較活潑的型式）

● 傾斜放置的圖片

● 左右放置的圖片

96

常見的編排型式

○ 主標題　▭▭▭副標題　── 說明文　▢ 插圖　••••• 公司名

②文字的表現手法可分為——

● 文字變形（平體、長體、斜體）
● 將文字分開排列（左右分開、上下分開）
● 圖形文字（將文字排列成圖形）
● 手寫文字（毛筆字、平塗筆字、水彩筆字、臘筆字等）
● 電腦字體（黑體、宋體、圓體）
● 剪貼式文字（卡典西德或一般紙張剪貼）
● 缺陷式文字（增加或破壞文字結構）
● 強調文字（把第一個字加大）
● 圖文重疊（把文字與圖形重疊在一起）

二、插圖構成型式：

基本上插圖在版面上的構成可分為：幾何圖形、不規則形兩種圖形，其構成型式又可分為：

● 分割為上下　　　　● 左右分割為二
● 配置上方或下方強調　● 斜向的分割
● 版面的中間地帶配圖　● 押置四隅
● 強調上下兩端　　　● 對角線配圖

　　近年來ＰＯＰ廣告的版面構成已不再是中規中距的八股編排，而是各種變化多端又活潑的表現，加上認識版面設計的原則與方法，將創意及畫面組織起來作最有效的經營與安排，綜合設計的觀念，創造出新的表現語言，來達成ＰＯＰ廣告設計的最佳組合，才能完成具有前瞻性、開創性的作品。

■各種海報的編排型式

■各種海報的編排型式

■一般平面稿的編排型式

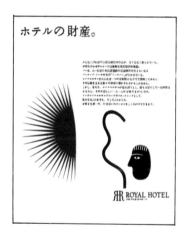

第三節 特殊表現技法

一.色料表現技法

水性顏料主要的特點是具有渲染、流動的效果。因此我們可以試著利用不同的方法,來探討材料的造形可能性;例如,無意中潑開的顏料,我們感覺到生命的存在;又如滴流的顏料,另可感覺到現代造形的魅力。這些原屬於意外的方法,若是我們把它運用於手繪POP 巧妙的造形,有時會設計出更強烈的視覺效果來。

●將紙張拿起顏料會成滴流狀

①**渲染**:沾溼的紙面上塗上顏料,透過水份的流動,使顏料產生向外擴散的現象,便是所謂的渲染。在渲染時,紙面的傾斜也能影響擴散的方向,另外,加入清潔劑、洗衣粉也會有不同效果。

①首先用海棉將紙張抹濕

②用毛筆沾顏料滴在紙面上

③顏料經過水的流動呈渲染狀

②**吹彩**:調勻且水份含量充足的水性顏料,滴在紙面上,在水份未乾之前,用吸管吹氣把顏料吹散,紙面上的顏料,頓時出現細線並呈扇形飛開,形成豐富與生命的圖形。此種技法簡單快速,在繪製POP廣告時,適當的運用,常有意外之舉的作品出現。因為圖形的限制,使用時,大都做為底紋或插圖背景使用。至於在吹的方式上,除了口或吸管外,有時也可利用筆或直管來代替,甚至於噴槍,都是省力的工具。

●吹彩無法預設線條,是很好的背景來源

●以吹彩為背景的插圖

二.印刷表現技法

印刷POP的製作，在基本原則上與手繪POP的繪製沒有分別，手繪POP追求速度、效率，而印刷POP必須經由分色、製版，追求精細、一絲不苟的效果；沒有時間限制，所以能十全十美。製作印刷POP時，通常原稿可放大一點，再經由

掃描縮小，得到的品質會比手繪POP好。在顏料的使用上，印刷POP沒有特定的規定，但追求的是精細，所以手繪POP少用的噴畫、水彩畫等都可以應用。

●印刷POP

①**平版分色**：這是印製大量POP時最適用、最典型的印刷方法；由於分色、製版費用高昂，因此印刷數量愈多，則成本愈低，適合於固定格式、且長期使用的標價單、海報、或大量印製的POP。

●平版分色POP

●平版分色POP

②**絹印**：在印刷技術上，絹印是一種可以用手工施行的簡易印刷方法；絹印的技法簡單，易學、成本不大，也可印出多色成品來。目前，市面上許多百貨公司、大型連鎖店、零售店所製作的POP，經常用絹印來製作。

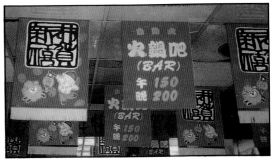

●零售店的吊牌適合用絹印製作

③**特殊印刷**：所謂的印刷POP，通常均指以紙做為材質的印刷物。為了突破POP廣告的效果，另外找出別的材料來替代紙材，這種非紙上印刷的方式，稱之為特殊印刷。特殊印刷使用的素材非常廣泛，如布、木板、賽珞珞片、壓克力等。

●以布料為材質的印刷POP

三.紙張表現技法

紙張割貼的範圍相當廣泛,可以是立體也可以是平面的。平常我們常把紙張拿來書寫、印刷或作畫等,除了這些一般性的用途之外,若是我們直接在紙上加工處理,亦可創造出很好的手繪POP插圖。這種簡潔又具強烈視覺效果的技法,非常適宜搭配其它技法或單獨使用。色紙、報紙、包裝紙等都是素材的來源;製作時,為維持桌面完整,可先墊一塊切割墊。盡可能的發揮想像,你將發現割貼的另一個世界。

①**撕貼**:不假藉工具來分割紙張,只利用徒手的方式把紙張撕裂,如此被撕裂的邊緣並非直線,此種技法便是俗稱的——撕貼。一般來說,纖維較粗的紙張,撕裂後的紙緣顯得較粗獷,令我們充分感受到其質感的特性。選用的紙張或撕裂的方式不同,其效果也會有所差別。

●棉紙適合做為撕貼的材料

②**紙雕**:將所設計的原稿,用鉛筆將其分成若干部分,再配合每個部分的體態,利用共同性質與紙材,裁成不同的形狀,做成摺痕,即為紙雕。

●各式的紙樣

●剪貼做的插圖整體上較精美

●以紙雕做成的圖案常呈現出立體狀

四.拓印表現技法

拓印是介於印刷、絹印之間的技法,是間接性的繪畫。本單元所要介紹的是兩種常用的拓印表現技法,其一是保麗龍的壓印,其二則爲圖片的轉印。利用油性麥克筆在保麗龍上書寫,油性的墨水具有腐蝕性,書寫過的筆劃會留下凹痕,即可得壓印的版子。另外一種即爲轉印圖片的方式,利用溶劑(香蕉水、松節油)溶解圖片的油墨部分,然後經過湯匙均勻的加壓,圖案即可轉印於另一張紙上;輕淡的色彩,顯現如砂目般的柔和。以上兩種方式,都能產生很好的效果。

①保麗龍壓印

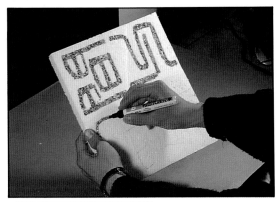

● 油性奇異筆具有腐蝕保麗龍的作用

● 以保麗龍壓印而成的主標題

②圖片轉印

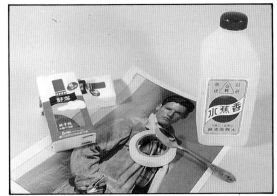

① 拓印的工具:香蕉水、面紙、湯匙、紙膠、圖片

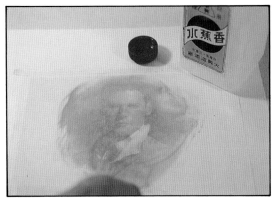

② 固定好圖片後背面用沾香蕉水的面紙塗抹

③ 以湯匙在背面來回加壓(中間放描圖紙)

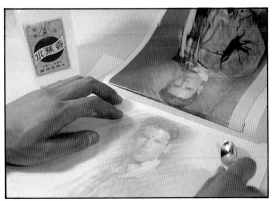

④ 隨時掀開原稿,做局部的加強

五.影印表現技法

　　在影印機尚未普遍時，手繪POP的製作常由絹印來完成；如今，影印機已能分擔一些工作。目前市面上的影印機大約可分二種類型，彩色影印機與黑白影印機；黑白影印價格低廉，對於大量製作時，是一種極經濟的製作方式。

●影印機可大量複製

①**彩色影印**：彩色影印機是高科技的工業產品，除了基本的彩色複印外，更有變色變形變「馬賽克」的效果；目前的成本高，製作時，宜先考慮成本預算再決定有沒有製作的價值。

●以彩色影印圖片做插圖的吊牌POP

②**黑白影印**：黑白影印機有幾個功能：①能快速的複製②具有放大縮小的功能③有變形的功能④如同拍立得相機。

●影印大小不一的圖片做趣味性的排列

●黑白影印機具有變形的功能

●用色紙影印插圖的POP

六.裱貼表現技法

裱貼法在手繪POP的運用上十分普遍，製作出來的視覺效果也非常好，由於可用來裱貼的材料種類多，在此僅列兩種材料供參考：

①卡點西德：卡典西德一般分為透明與不透明，亮面與霧面等。本身具有黏性，彩度高；櫥窗展示時常用來作標題文字。不論是單純的插圖表現或增強整個畫面的視覺效果，卡點西德都是一種非常實用的素材。

■卡德西德裱貼過程介紹

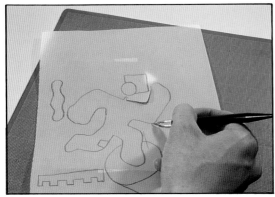

①卡德西德不易打稿，因此可以利用描圖紙打稿

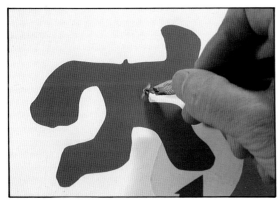

②筆刀尖頭可將氣泡刺破

③將切割完成的部分裱貼於準備的紙上

■卡點西德常運用於玻璃上

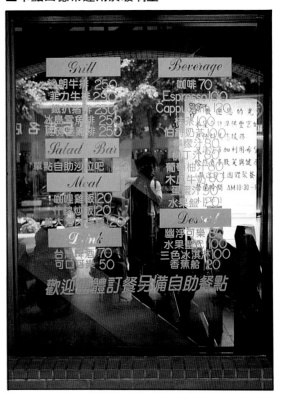

②彩色轉印紙：彩色轉印紙常用於平面設計的完稿製作，是一種輔助性的材料，自黏、透明、使用方便，重疊時能發揮混色的效果；諸多的特色，若是應用於手繪POP上，可表現出優美鮮明的效果。

■彩色轉印紙裱貼過程介紹

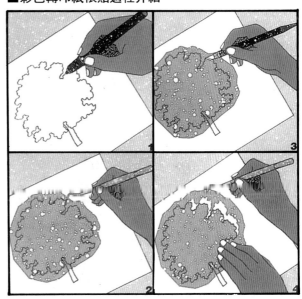

①將設計完成的鉛筆稿，用針筆謹慎描繪
②剪切比圖形稍大一點的彩色轉印紙，再用夾子夾貼到圖形上面
③彩色轉印紙具透明性，可用筆刀沿針筆線輕切
④再用夾子將輪廓線外的部分，慢慢的夾剝下來

七.圖片割貼表現技法

利用報章雜誌中各種不同的景物圖片,予以選擇、上色、切割合成的表現手法,此種方法稱為Collegeo(割貼)。

割貼,在美術設計上非常具有獨創性;近年來,在POP廣告上也常利用這種表現技法;多動腦筋,相信你也可以創造出許多富有奇異性、幽默性或超現實的畫面來。

●將圖片固定在珍珠板上,增加立體效果的POP廣告

①**彩繪**:所謂的圖片彩繪就是將繪畫與圖片兩者合而為一,主要的功能是在彌補照片的單調乏味。

●沾粉彩的面紙可替黑白圖片增添色彩

●圖片經過麥克筆加工的POP

②**分割**:此效果的目的和彩繪相同,都是在創造圖片更多的風貌;這是一種屬於破壞的美感,擁有強烈的設計意味。

③**拼貼**:淵源於二十世紀初的歐洲,又稱「普普藝術」

八.熱燙紙轉印表現技法

　　熱燙紙轉印，一般稱之為變色龍。適用於文字、色塊、商標的製作；製作原理是利用碳粉與色膜之間的熱粘性，因為碳粉較紙張的導熱性強，所以熱燙紙經過轉印機之後，色膜即轉印於碳粉上。

　　處理過程簡單快速，且成本比轉印字低，所以精緻的手繪POP可選擇使用。市面上的色膜目前有亮面、霧面及特殊色（金色、銀色）等。如果沒有熱燙機也可使用影印機熱燙；製作時，注意碳粉的濃度及均勻度，並貼上色膜進行熱燙轉印，轉印完成即得彩色稿。

● 熱燙紙轉印機

1 　2 　3 　4

5 　6 　7 　8

■文字應用

▲
①首先繪製草圖
②標色
③描黑稿
④描黑稿
⑤將黑稿影印於色紙上
⑥將色紙置於色膜中
⑦將色膜放入熱燙機中
⑧完成圖

▶
①選擇所需之底紋
②影印在色紙上
③放入熱燙機中熱燙
④熱燙完成，除去色膜

■底紋應用

❶ 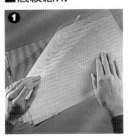　❷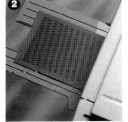

❸ 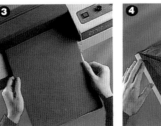　❹

● 完成圖

九.噴刷表現技法

利用牙刷、噴漆或噴槍等工具,沾上色料,噴刷於鏤空的紙版上,即可得鏤空後的圖案,此技法是為噴刷。噴刷的過程,比較麻煩的是需先切割型版,但是,製作出的作品卻有迷人的魅力。

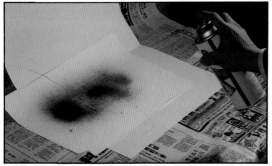

●噴漆時,型版下面要墊不用的紙張

①**牙刷**:利用牙刷尼龍纖維的彈性,將刷毛上的顏料彈射出去,製造一種很特別的砂點塊面;此種技法可以做出濃淡不一的層次變化,適用於表現陰影的效果,也可表現若隱若現的透明感。

①牙刷沾上廣告顏料,再以手撥彈牙刷

②粒子粗的噴刷插圖

②**撒金粉**:撒金粉是年節濃厚的一種表現技法,在切割好的型版上噴上膠,撒下金粉,即可得所需的字形。

①在型版上噴黏膠

②型版拿掉後灑上金粉

③**噴修**:若要製作精美的POP插圖,可應用噴修技巧來美化插圖;不過,噴修工具高昂,製作手續繁瑣,應用到手繪POP來,一點也不經濟。

●噴槍與噴畫作品

十.其它表現技法

技法的開發是無限的，依個人之創意千變萬化，由於每個人不同的嘗試與心得，我們亦無法詳盡的一一介紹。在素材的使用上，除了紙張以外，其他材料、瓶罐、物品、鋁片、鐵絲、毛皮、塑膠、玻璃、竹片、銅線、木頭、拖鞋、舊布鞋、皮鞋、衣服、帆布、膠布、木板、橡膠……等，都可用來作為POP的表現材料，或作為奇特的裝飾品，最後再提出一些技法供讀者參考：①在白色的紙上用煙燻，②把沾有墨汁或顏料的棉線，在紙上輕拉③在沾濕的紙面上，用平滑的紙平貼④用海棉吸掉部分顏料。

■珍珠板

■軟木塞

■紙黏土

■綜合紙材

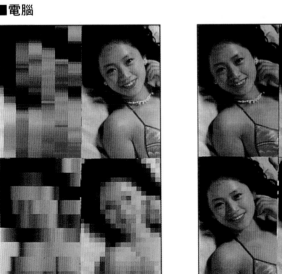

■電腦

第四節 海報實例

一張好的手繪POP設計，至少要顧及四項要求，即1.訴求的主題是什麼？2.表現手法是否成熟？3.編排、色彩、造型的運用是否突出，4.市場反應如何呢？以上得知，所謂好的手繪POP更取決於內容、形式上的設計、消費者的反應、評估等；所以，在製作POP時，得先由最基礎的編排訓練起，再達到好的圖文佈置、傳達訊息。

■出現於市面上的手繪POP

■手繪POP過程介紹

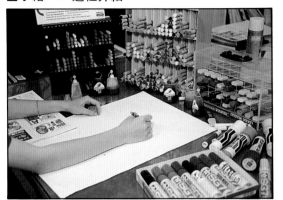

①首先在紙上用鉛筆輕畫要素位置

②主標題如有底紋時，宜先畫底紋

③在底紋上書寫主標題

④寫好說明文後再用寬麥克筆書寫價格

⑤用有色紙書寫文字時，插圖可用剪貼製作

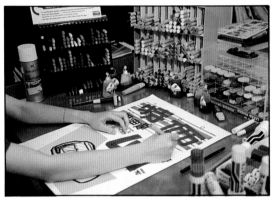

⑥配件與飾框做最後的處理

⑦完成圖

■校園海報

●訊息海報

●招募海報

●送舊迎新海報

●反毒海報

■社團海報

● 保健室

● 珠算社

● 園藝社

● 童軍社

●特價海報

●折扣海報

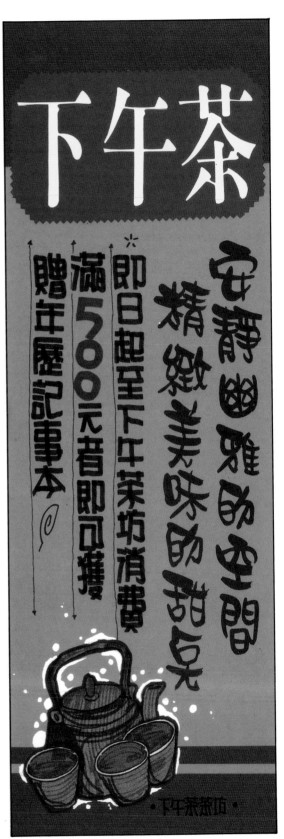

●消費訊息海報

● 特賣海報

● 價目表

● 特價海報

● 折扣海報

折扣海報

● 折扣海報

● 折扣海報

■節慶海報　　　　　　　　　■季節海報

● 折扣海報

● 季節海報

● 折扣海報

● 促銷海報

■節日海報

中国味

端飄
陽香

中國人的節日

1.台灣粽子 2.潮洲粽子
3.廣式裏蒸 4.龍　粽
5.花生粽 6.五香肉粽
7.甜　粽 8.十穀面粽

●告示海報

迎春納福

金雞報喜

歡送豐收的一年，迎接
嶄新的未來，北星祝福
您心想事成，新年快樂
發大財……

●告示海報

耶誕老公公來了
襪子準備好了嗎？

紅襪
喜耶誕

一系列禮展冬季
助友情交容託於
且讓紛君馨香
飄雪助春暖

星野礼品

●訊息海報

120

● 招生海報

● 招生海報

■形象海報

● 促銷海報

■公益海報

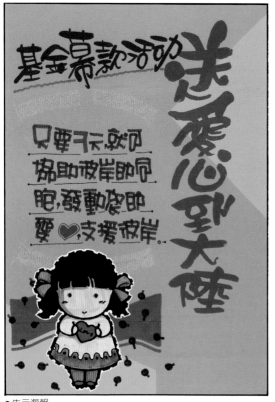

●告示海報

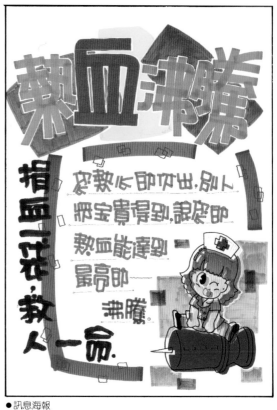

●訊息海報

■宣導海報

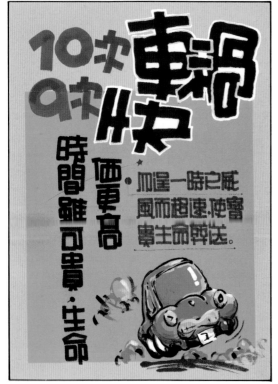

●告示海報

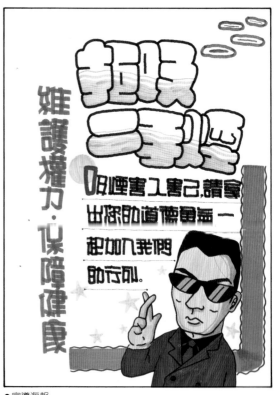

●宣導海報

■產品介紹海報

● 訊息海報

■訊息海報

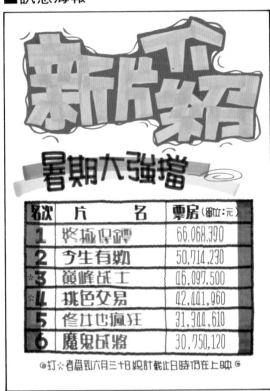

● 告示海報

■告示海報

● 告示海報

■招幕海報

● 告示海報

123

■標價卡

● 綠色顏料書寫的價格，可強調水果的新鮮度

● 標價卡的文案只需重點的書寫

■價目表

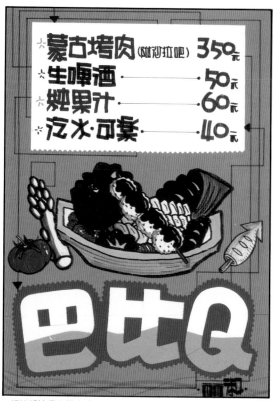

● 細線將使各主體串連

● 深色底宜用廣告顏料書寫

● 價格可做趣味性的組合

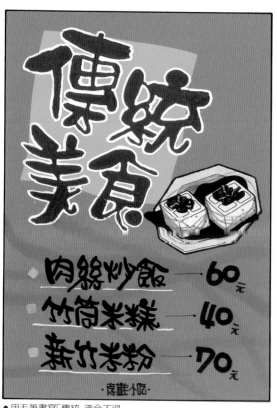

● 用毛筆書寫「傳統」適合不過

■指示卡　　　　　　　　　　　　■告示卡

●動物造形可代替指示方向　　　　●人的四肢也是很好的圖案來源

●嚴肅的畫面，可做適當的幾合割貼處理

●溫馨的色彩，強調「服務台」的功能

■吊牌

● 開幕吊牌

● 特賣吊牌

● 折扣吊牌

● 形象吊牌

第三章　POP與展示設計

第三章 POP與展示設計

A.POP的意義與特徵

　　POP可以說是介於**空間展示**和**廣告**之間的媒體，而實際上，它是屬於廣告計劃中促銷活動極為重要的一環，主要的原因在於它具有其他媒體所缺乏的高度彈性，而能適應各種場合。在市場漸趨安定與成熟的今天，POP更能掌握消費趨勢，促使消費者對產品的理解與認知，進而產生購買行為。

B.POP成品的陳列

一、POP的展示方法 (請參考P.129頁圖例)

二、依照設置場所之不同可分為：

①**店頭展示**：如直立看板及廣告帆布。
②**天花板垂吊展示**：如布旗、吊牌……等。
③**櫥窗展示**：將全國或連鎖之店面形象加以統一。
④**地面展示**：站立於店舖面前之象徵造形物或展示架。如「麥當勞叔叔」之人物造形等。
⑤**壁面展示**：海報板、告示牌等裝飾物。
⑥**櫃台展示**：附在陳列架上的小型展示物如價格卡等。

三、依使用時間長短可概分為：

①**短期性**：配合促銷活動，設計時，可採用成本低廉、更換容易的材質。
②**長期性**：運用於櫥窗或陳列架，相對於前者則較具耐久性。

四、依POP具備之不同促銷機能分為：

①**新上市產品POP**：強調對消費者的密集訊息傳輸。
②**季節性商品POP**：營造不同的季節氣氛。
③**贈品促銷POP**：將贈品直接以實物展示，或以立體方式將贈品內容表達出來。
④**表演促銷**：透過工作人員實際的操作、演練來促銷。
⑤**大量陳列POP**：將大量之商品堆積，配合設計，運用紙飾色彩及造型突顯視覺效果。
⑥**統一展示用POP**：將連鎖店頭運用統一設計的櫥櫃促進聲勢，以鐘錶、化粧品……店較常採用。
⑦**空間懸掛式POP**：最適合空間狹小之店舖使用，設計須考量其質輕，取掛容易，造型力求單純及色彩鮮明等原則。

C.POP展示重點

● 把想積極推銷的商品陳列在黃金區域（約離地面70～130cm處）。
● 較重大的商品陳列在下層，較輕小者放置上層。
● 避免顏色一樣的商品陳列在一起。
● 拍賣品可以用堆疊的方式陳列，以引起顧客注意。
● 節慶時使用的商品，或想促銷的主要商品必須大量展示，以增加顧客印象。

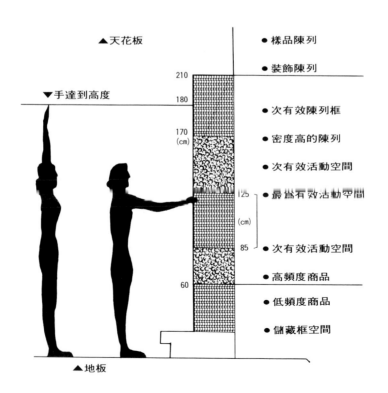

「商品的陳列究竟能達到何種效益？」「它在何時、何地、如何促成商品的成功銷售？這些有趣的問題可經由經銷者和採購者的探索而獲得答案，也可以從過去經驗的累積和測定中去評估。所得的結論可以作為特定陳列佈置計劃的基礎，與現有素材動能佈置和有效運用。

以下研究是在英國、德國和美國等地所作的實地測試結果。將有助於避免佈置上的錯誤執行，並可以克服銷售人員對陳列所產生的困擾和厭煩。此處所涉及的佈置將專指有品牌的包裝商品而已。

▼ 從數據上探討商品陳列之價值

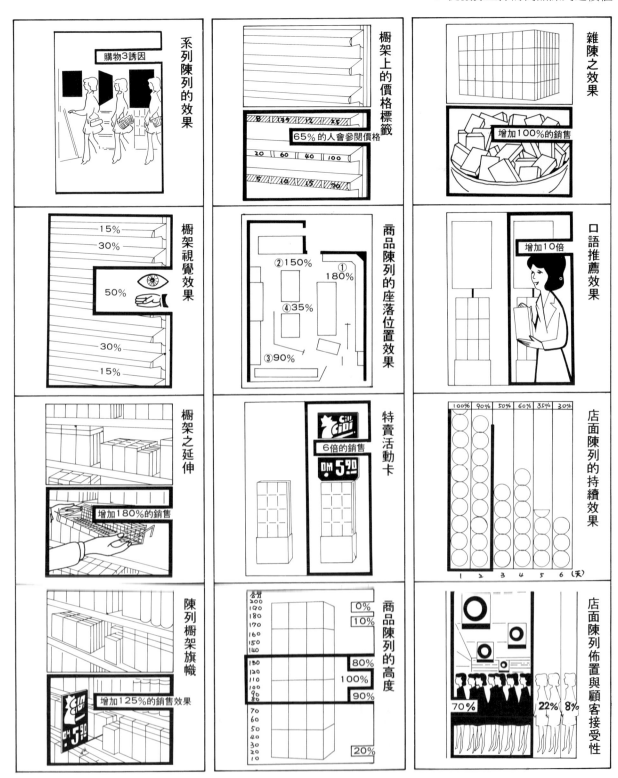

系列陳列的效果

購物3誘因

櫥架上的價格標籤

65%的人會參閱價格

20 60 40 100

雜陳之效果

增加100%的銷售

櫥架視覺效果

15%
30%
50%
30%
15%

商品陳列的座落位置效果

②150%
①180%
④35%
③90%

口語推薦效果

增加10倍

櫥架之延伸

增加180%的銷售

特賣活動卡

6倍的銷售
DM 5.90

店面陳列的持續效果

100% 90% 50% 60% 35% 30%

1 2 3 4 5 6（天）

陳列櫥架旗幟

增加125%的銷售效果

商品陳列的高度

0%
10%
80%
100%
90%
20%

店面陳列佈置與顧客接受性

70% 22% 8%

129

- 陳列商品上，標出售價可助長銷售。
- 拙劣的POP或陳列架，只會破壞商品印象，如將空箱放在架上，會使人認為缺貨而滯銷，過期的POP宜速移走。
- 陳列位置會影響銷售，POP必須放在顯眼，否則形同廢物。
- 為達到促銷目的，POP必須與其它媒體配合，達到聯合的效果。

D.展示活動直接之效益。

一、提昇知名度：經由促銷活動的舉辦，將商品與消費者直接的接觸，藉著實際的參與，使消費者更能瞭解商品的特性與作用，對商品或服務深刻的認知，提昇企業的形象及品牌的知名度。

二、強化信賴度：經由展示的方式，將企業或團體的經營理念、規模、成果貢獻讓社會大眾瞭解、回饋社會，使群眾能藉著親身的體驗而有所認知，產生「一體感」增進對企業或團體的信賴與支持。

三、產生偏好感：經由促銷的管道，創造流行的趨勢，針對訴求對象，做直接的說明及表演，帶動社會的風氣與潮流，使社會大眾無形中接受商品的訊息，產生偏好感。

四、達成整體廣告效果：經由促銷的話題性，創造新聞性與輿論的焦點，使各種媒體爭相報導，並結合商品本身促銷的手段及公關作業，達到傳播上整體的效果。

E.POP展示物的素材及有效的促銷方式

POP材料的應用相當廣泛，從紙張到塑膠、合成紙到馬達、小型電腦、液晶等無所不用。造型方面從簡單的平面開始，到各種三度空間的立體，到動態的四度空間。加工方面從黏、貼、切、垂、吊、掛，用盡可能想得到的各種方法。此種新素材的發掘，加工手段、獨特造型的開發，使製作領域更具深度。

POP廣告所使用之材料，隨科技之發展日新月異，最常用者有以下各種：

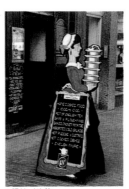
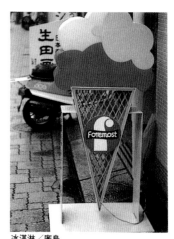

2 餐館／倫敦

冰淇淋／廣島
Ice cream / Hiroshima, Japan

韓國的餐館／長崎

斯德哥爾摩（瑞典）　　　　　Stockholm

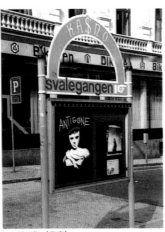

展覽場／瑞士・貝貝
Exhibition hall / Vevey, Switzerland

7 奧爾胡斯（丹麥）

斯赫維寧根（荷蘭）　　Scheveningen, Netherlands

①**紙**：紙是歷史最悠久的POP材料之一，於西元前二百年由中國人發明，逐漸普及歐美各國。紙類可由機器大量生產，印刷效果極為良好，質輕且成本甚低。POP常用的有模造紙、道林紙、牛皮紙、銅板紙等。尤其短期的廣告活動，紙是POP主要的素材。

②**木材**：木材是一種古老的POP材料，木材是由纖維素（約佔30%～50%）、水分（25%～50%）、木質素所組成，它能抗拒儲存、運輸中所遭遇的外力，防止變形為主要特性，製作POP廣告使用木材時，其目的有二，一為產生自然感，另外是在製作上必須是木製加工。唯木材價高、質重，用作POP材料時，不能高速自動化生產，所以較少使用。

③**金屬**：製作POP以金屬作架構，使用程度僅次於塑膠。例如銅、鐵、鋼、鉛、鋁等之使用較普遍，硬度高及不透水有光澤為其特性。更由於金屬堅固，碰撞不易損壞，為豪華型POP擴大附加價值不可或缺之素材。

④**塑膠**：塑膠由於質輕、成本低、無臭、無毒、防水、耐溫、透明、成形簡單，適合切割、雕刻、接著、成形、組合、加工等多種不同的需求；不易破損為其最大之優點。塑膠使用上是僅次於紙使用較多的一種。塑膠係一種合成樹脂，分為熱可塑性及熱硬化性樹脂兩類，POP所用的幾乎全係熱可塑性樹脂。

⑤**布**：布是POP廣告最早使用的材料，用布所製造的旗幟、布簾等，是展開POP廣告活動的主要工具之一。因為其成本比其他素材便宜，易於染色，不易破損，運搬方便，再加上布的印刷加工方法，年年進步，能達到盡美盡善的印刷效果。至於選擇布質，以及決定印刷方法，必須依據使用目的、成本多寡、以及交貨日期等條件而定。

一、展示設計必須考慮的因素

POP廣告因商品、大小、結構和設計等不同，能用以懸掛、擺盪、堆放、黏釘、放置通道上或鑲塞在銷售店的任何地點，但不管形式如何？技巧如何？POP永遠是在對消費者說：「就是這裏！就是現在！買它吧！」

有效的POP廣告必須瞭解下列五項因素：(1)**零售的趨向**；(2)**消費者的購買習慣**；(3)**店主的需要**；(4)**商品化的創意**；(5)**展示的型式**。

紀念品（禮品）／特爾夫特（荷蘭）　Souvenir / Delft, Netherlands

東京・廣尾　Tokyo

上：漢堡／比利時・普魯斯爾
下：熱狗／橫濱市
Top: Hamburg / Bruxelles, Belgium
Bottom: Hot dog / Yokohama City, Japan

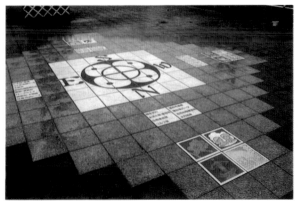

靜岡・下田市（日本）　Shimoda City, Japan

展示的設計可以考慮展示品內部裝燈光，也可以沒有，可以活動的或靜止的，但內部有光及活動性的設計通常較有效果。

展示是否可以增進商品利潤為基礎？時間上對嗎？展示物有趣嗎？引人注意嗎？值得一讀嗎？跟其它同類商品內的展示比較，是否較有利，展示面積適宜嗎？是不是佈置簡單、但強而有力，是否確認消費者選購時，展示能受大家歡迎？在考慮POP廣告時，所有這些問題都必須牢記心頭。

二、吸引人潮的展示

①噱頭招牌：在商品競爭激烈的商場上，如何吸引人潮，在招牌的設計上已有大型化、娛樂化、醒目化的新趨勢，如國內「木船」民歌西餐廳等，利用噱頭招牌做為吸引顧客的第一步，由其在寸金寸土的鬧區裡，要闢出一塊「寓樂於商」的空間，談何容易。在日本食品的招牌特別顯眼，而且通常以所售的東西直接做招牌，令人一目了然，其它國家更是無奇不有。

②噱頭海報：POP廣告是指店面上各種廣告品而言，海報（poster）在其中也扮演一個重要的角色，因為它有觸發購買動機的功能，如店面空間許可，可張貼、懸掛或放置於店面內外。

海報本來是指在面向街頭的建築物壁面上所特設的廣告板、張貼一定期間的印刷品而言，它在平面設計領域裡，佔有極為重要的地位，十八世紀後葉，由於石版技術發達，海報曾在法國風行一時。

我國商業界自清末民初，在商場上即有傳單與小型海報之印刷。由於近年攝影技術及印刷術之提高，海報對POP、車廂廣告方面發揮極大的功效，以致利用度日漸頻繁。

唯富有創意的噱頭海報，並不多見，筆者認為，任何廣告，若無創意，在此廣告氾濫的時代極難發

●以燈光吸引來往人潮目光

●將海報鑲入設計後的海報板

●店面外的水泥柱也是POP的最佳展示處

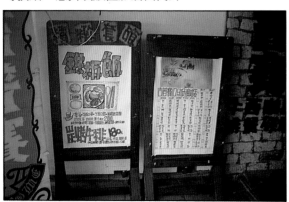

●利用特殊的木質展示架

●利用布旗價格低廉的特性作短期的促銷

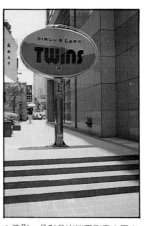

●造形、色彩凸出能吸引眾人目光

●畫架也是很好展示架

●經過設計後的展示架

揮效果，唯有傑出的創意，才能出奇制勝，發揮廣告效果。

③**電動POP廣告**：電動的POP可以說是店面作戰的重要武器，因為它能抓住顧客的視線，促進他們的購買動機。

電動POP在日本十分盛行，惜因價格昂貴，國內殊少此種POP。由於每個單位成本高，價格昂貴，所以它的創意必須考究，除了具備動態作用外，必須能在店面引人注目，扮演了現場銷售員的角色，所以它要美觀、親切、引人入勝。在設計上不僅能達到注目效果，更須具備實用功能及附加價值，以吸引經銷店之喜愛，使各零售店爭相索取，樂意為商品作展示。

電動POP製作過程，設計者須先將POP的構造設計好，然後電動POP專業公司，即能配合設計者的構想，將所企求的動作具體化。因為設計者本身未必精於電子裝置原理，故須透過這種專業公司，作合理之調整，組合與裝配。

三、誘客入門的絕招

①**不可抗拒的香味**：

中國詩人李白聞香下馬，香味對人的魅力古今中外頗多趣聞軼事。你曾記得當你走過糕餅店時，那一陣陣不可抗拒的香噴噴的，新烤出的巧克力餅乾的香味嗎？美國國際香料公司 (International Flav ors & Fragrances Inc.,)，以人工合成了許多令人垂涎的香味，不只是巧克力餅乾香味，還有熱蘋果派、新鮮的比薩餅、烤火腿的香味，甚至不油膩的薯條香味等。

國際香料公司的製造部門，將各種人工香味裝於罐中，作為商品來銷售。(售價分25美元及30美元兩種)，設置定時裝每隔一段時間把香味噴向零售店內，以引誘顧客上門。據調查此種以香味吸引顧客上門的做法，效果奇佳。因此，此種噴香裝置在美國銷路一直很好，而且每天的花費只有幾毛美金而已。另一種裝置是懸掛在舊車中，用以噴入新車的香味，以消除舊車中狗的腥臭味或香煙味，目前以Wayland Mass公司所生產的Velvet Touch牌最負盛名。

●三角立牌

●木箱構示牌

●利用剪貼法表現

●六角形立牌面面俱到

●利用商品造形表現的 POP

●可愛的章魚可吸引目光

●西瓜造形的立牌、親和力高

②效果奇佳的音樂：

音樂對產品的促銷頗多助益。如果一家零售店或超級市場在其入口處，經常有悅耳的音樂，保證門外的顧客會魚貫地進入店內，不管是否有中意的商品可以採購，就是大飽耳福也是值得的；據一項研究調查顯示，在美國有70%的人，喜歡在播放音樂的超級市場購物，但並非所有音樂均能達此效果。調查結果顯示，柔和而節拍慢的音樂，在超級市場播放時，使銷售額增加40%，但快節奏的音樂反而使顧在店裡流連的時間縮短而購買的物品減少，這個秘訣早已被超級市場經營者所知，所以當每天快打烊時，超級市場就播放快節奏的搖滾樂，迫使顧客早點離開，好早點收拾早點下班。

F.避免濫用POP之道

大眾媒體廣告，指利用電視、報紙、雜誌……等媒體刊播廣告，對消費者傳達企業與商品的印象、特點、使顧客對商品產生好感以達到銷售目的。大眾媒體廣告是消費者在實際購買行動之前的廣告，當消費者走到商品的銷售地點─商店時，若他已忘了經由大眾傳播媒體給予他的刺激的話，所有的廣告費都等於白花；陳列擺設產品的商店是誘使顧客產生購買慾的舞台。POP廣告就是購買時間地點的廣告，凡是吊掛，放置在商店內、外的廣告均可稱為POP廣告。日本的POP廣告作品氾濫，廠商在此方面的投資，相當可觀，為求與眾不同，大部份的作品都在經過人工的處理。

根據日本POP界統計，實際被使用懸掛、張貼在商店的POP量不過是全部POP作品量的40%左右。即被使用四成左右，其餘六成，大部份被棄置在倉庫裏。所以，有些大廠商開始雇有專人，負責到各商店懸掛、張貼POP、教導使用方法、並定期巡廻、檢查POP的損害度使用度，當一件POP作品，達成其任務，（即在廣告活動結束之後），也派有專人免費將POP收回，以免增加商店處理上的困擾，並減少公害，因有些塑膠POP的處理，若不妥當常會造成公害。

■布旗

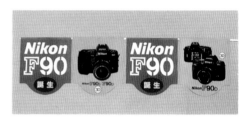

旗幟型的POP可使店舖內看起來更寬廣，做店鋪的裝飾使店內感覺更活潑。

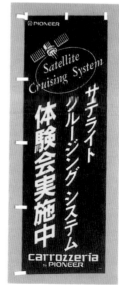

陳列櫥架外伸展出一種硬卡式的旗幟，標出商品特性或價格，可以提高125%的促銷效果。如果在旗幟卡上，只單獨呈現商品品牌而不標示出價格時，則只能增加18%的效果。

■三角立牌

●為新產品而設計的立牌

●照片使人垂涎欲滴

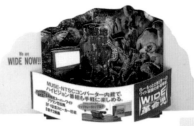

●立體POP有如身歷其境

●各式造形簡單醒目的立牌

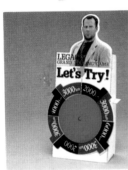

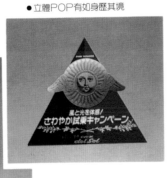

●規格、色彩統一的POP其識別性佳

●以真實的圖片加上口味的說明，真讓人食指大動

●對比的配色醒目強烈

三角立牌為POP最常使用之立牌，不占空間，可隨意放置、又極為醒目是其特點；可用彩色照相製板印刷成display，使商品格外增加魅力，尤其食品用這種印刷，更能激起食慾，看那Display上方豎板，色香味俱全的彩色圖片栩栩如生，讓看到這種畫面的顧客，一定會駐足靜觀，以致垂涎三尺，觸發購買動機，先嚐為快。

●具企業形象的標價卡

●造形圖案新穎的標價卡

●各式造形可愛的標價卡

▶約有65％人在購物時，會想去參閱櫥架上的標價，櫥架上的價格標籤有助於他們的意願與選購。顧客都不願意每次看到價格時都要拿起商品，因此價格標籤可以協助他們輕易獲知價格情報。此外，並有助於商品的補貨與陳列。

●造形可愛的絨毛玩具頗具親和力

●三角立式標價卡

●造形可愛的絨毛玩具頗具親和力

●具故事性質的帽子很吸引大衆目光

●塑膠製POP展示架堅固耐久，適合長期擺設

●以氣球印上可愛的圖案裝運方便且重量輕，唯印刷不易

當新產品發售時，因為同業之間的競爭相當激烈，製造商為使商品吸引人，於是開發出一個造形可愛，很吸引人的動物或人物圖案；由於廣告活動的展開，有那麼多的POP要寄到小賣店，這麼多的POP寄來時，店主要如何運用，如何裝配都是設計的重點。

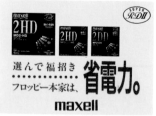

●以樸滿表現主題──省電

■懸掛式POP

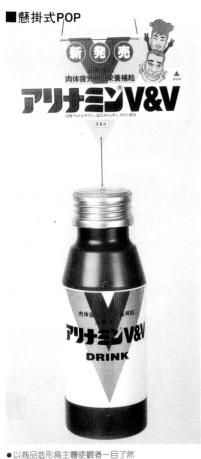

●以商品造形為主體使觀者一目了然

BELIEVE X'maS
KIDDY LAND

●以聖誕飾品做為吊飾重點將氣紛營造出來

●以蛋形強調蕃茄醬之普遍性

SUPER CD SOUND KEYBOARD
CASIO

●利用彩色圖片具有真實感

●以衛星造形強調產品的優越功能

●利用特殊裁切將POP
立體效果獨樹一格

XT 8
BRIDGESTONE

懸掛式展示品（hanger display），亦稱ceiling display（天花板POP展示品）。像可動式展示品（mobile display），固然也是懸掛式display，但因使用狀態不同，其稱呼各異，就是同一種展示品，有者是懸掛的，有者是站立的，前者稱hanger display，後者稱conter display。

至於mobile display和hanger display一樣，也是懸掛在天棚上的，可是它並不隨風飄動，它是由於機械活動的，一般稱之為機械的display。所以說，即或同屬懸掛式的display，有者屬於mobile的，有者則否，本圖則是不屬於mobile的，而是隨風飄動所產生的動態，以引人注目。

137

具說明性且與商品一同放置不但
吸引人而且可提供消費者選擇參考,
效果十分可觀。

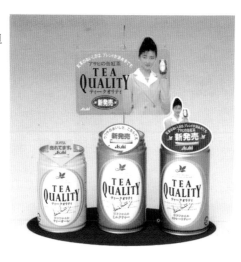

●將同組商品一起陳列可方便消費者選購

●利用表情滑稽的人物及活潑的設計引人入勝　●利用美女圖片可引人一試

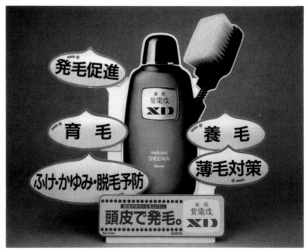

●利用時下名人推薦商品

●以搶眼的說明使人一目了然

●以自然的植物強調商品
溫和的特性

●造形特殊的POP,設計時可得花一番心思

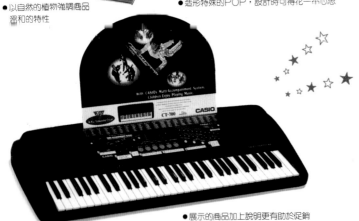

●展示的商品加上說明更有助於促銷

●利用時下流行的話題影射商品的優越性

● 黏貼式POP隨風飄動態能吸引大眾目光

● 掛於壁面的小旗幟可充份利用空間

● 曲線型展示架造形別樹一格

● 夾式POP可隨商品展示位置移動，能在同產品間引人注意。

■懸掛式POP

這是立式及旋掛式搖動POP，它的成本相當底廉，看到這裡大家可以了解，不一定要花很多錢才能做出漂亮的POP才行，如能把紙的特性很技巧的運用，只要表達的很清楚，就算是紙又何妨。

一般製造商為了使得它們的產品作永恆的展示，會為產品設計一個便於陳列並且不占空間的Display，放在店舖顧客來往頻繁的地段(如櫃枱前)，他們具獨特的POP創意，使你的產品人見人愛，激發顧客購買動機，甚至爭相購買。

據研究中發現，若商品陳列在櫥架上附加的延伸架不僅擴大櫥架的陳列量，並可直接將商品強迫式映入顧客的眼簾。

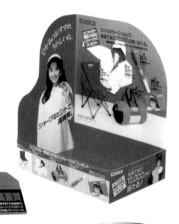

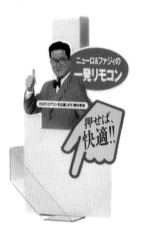

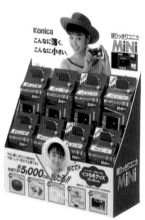

● 將商品獨立做展示架有其迥異的效果

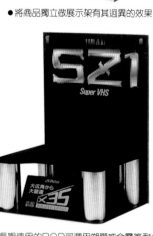

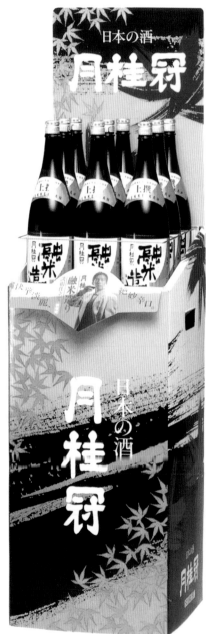

● 長期使用的POP可選用塑膠或金屬等耐久材質　　● 重點在約80cm～130cm的展示架效果最佳

第四章　廣告企劃與執行

第四章 廣告企劃與執行
第一節 何謂POP廣告企劃
A.POP廣告企劃概念

現在的廣告活動是以SP（本書前述中）爲主導，在此情形下，當SP活動展開時，POP廣告的「**企劃與執行**」便成爲整體的重要關鍵；實際上，POP廣告企劃的範圍相當廣泛，企劃的完成通常是等有形的「**物**」在店頭裡設置後即宣告任務完成。但是在製作此「物」之前，必須策劃和解決的事情還很多。反面來看，一些基本的市場資料、效果測定、作品收集，或是有關製作的素材，加工技術的了解等，這些具體化的資料卻又十分缺乏，往往是靠POP廣告企劃者的經驗來完成的。

POP廣告企劃可分爲下列二項作業：

①POP廣告的定案—"軟體"：（soft）
②POP廣告「物」的設計製作—"硬體"（hand）

①可說是②的準備作業。不經過①也可直接進入②，當今的POP廣告企劃者大抵考慮的只是廣告「物」本身，偏重於製作戰略，所謂好的POP企劃應該包括「**促銷戰略**」（soft）和「**製作戰略**」（hand）才算完善。

B.POP廣告企劃的立案

POP廣告重視現場甚於理論，所以「**調查**」的工作便很重要，尤其是「**店頭調查**」具有許多方法論，但最重要的還是企劃者本身的體驗、觀察得來的資料，往往能增強對POP廣告物製作的信心，對廣告主方面也較具說服力。

以店頭現場調查和商品資料爲基礎，即可進行促銷（SP）企劃的作業。在許多條件下選擇出最具效果的促銷企劃，而非單獨的使用POP廣告，我們可利用和一般大眾傳播媒體使用相同的**關鍵語（文字）**及**視覺傳達（圖案）**的方式做爲考慮。無論那一項，大都需要高度的技術和經驗。什麼樣的POP廣告能促使活動成功，需要什麼樣的色彩、形狀，這就進入了上述②項階段。

●POP廣告企劃相關圖①

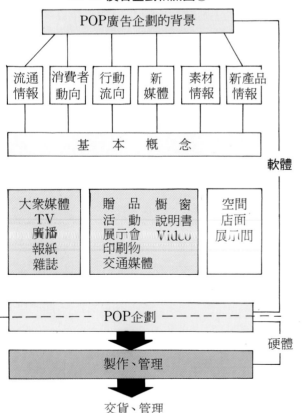

●POP廣告企劃相關圖②

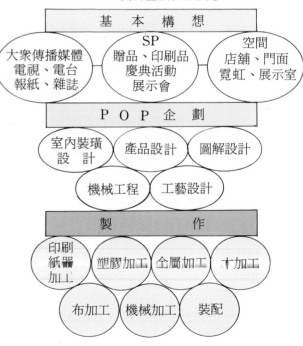

C.POP廣告「物」的設計與執行

當POP廣告「物」製作完成後放在店頭,其目的是用以引起消費者的購買行動。如果沒有實際的活動展開,再好的企劃書都是空談。所謂POP廣告製作企劃即依①之作業進行,來將POP廣告化爲實體作業。

● 製作企劃

印刷媒體的製作,有其尺寸規格 (space),電波媒體也有如上那一個節目?POP廣告則無。單具有設計還不夠,POP廣告創作者必須具有下列「平衡」的觀念。

POP廣告創作指導的最重要工作便是**「賣場把握」**。賣場隨著消費者、季節、商品等時時刻刻在變化,所以必須先掌握賣場的狀況,才能進入實際的POP廣告創作作業。

至於POP廣告製作,幾乎誰都能馬上舉出幾個發想,這些發想可能都很有趣,但是最重要的,還是得考慮合於製作條件與否,所謂**「三角平衡」**是指:①設計 (design) ②費用 (cost) 數量③製作計劃表 (schedule)。此三者的平衡才是POP廣告設計成立的基本要因。如果能具有此平衡感再配合店面佈置,前段的準備必然沒有問題。

① 設計 (design):

POP製作的方式,與其它廣告作品(如報紙雜誌廣告) 不同,不單指色彩方面的創作。從有關機能和訴求重點的考量、規格、材質的選擇到印刷成品的裝配和搬運,以及新技術的挑戰等眾範圍的設計皆是要求重點;其中材質的選擇是重要的一環,POP的材質不只是用紙做的,其素材很多,例如塑膠、金屬、木材、布帛等都可用POP的基本材料。而其形狀更是千變萬化的,當我們在製作規劃應將其多加考量,以利設計作業才是。

② 費用 (cost)、數量:

在製作之時必須先計算費用。因每一商品的費用不盡相同,必須避免超過預算。所謂的**「適當費用」**便是能在合於廣告預算的範圍內有效的使用之花費。

③ **製作計劃表**:計劃表的製作對整個製作過程的了解有很大助益。POP廣告的製作期限通常和廣告活動配合的情況較多,其他如和它媒體的運動、商店的開幕活動配合等,所以時間應絕對嚴守。

D.POP廣告企劃要點

POP廣告企劃必須從各方面來考慮,期使企劃、發想順利進行,讀者可依如下要點做企劃前之參考依據:

● 對POP廣告持有興趣
● POP是消費者溝通的媒介
● POP廣告設計者必須博聞廣知(一無所知產生不了好企劃)
● 收集可用資料 (拓寬視野)、活用資料、分類整理
● 創意的儲存 (隨時隨地觀察、觸發創意),並有效應用創意。
● 考慮賣場情況,確認後進行設計 (捨棄純設計、著重販賣機能)
● 重視賣場銷售者的意見及現場反應並調查商品的流通。
● 選擇最必要的材質、牢記預算、生產量、期限。
● 以相反的角度來看POP廣告找出問題點所在。
● 避免不加深思的創意,常常與商品接觸,掌握主題。
● 表面處理儘量簡單,切物拘泥於細部。
● POP成品的設置、包裝、運送及設置後的管理。
● 擴大思考範圍 (POP賣場的展示也是企業形象CI提高的一種)

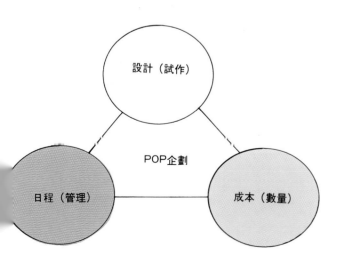

企劃POP廣告的三角對等關係

第二節
北星二週年慶企劃實例

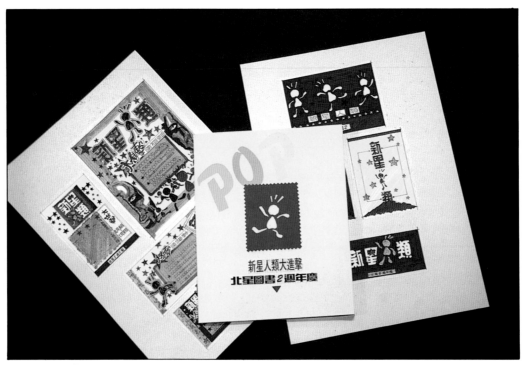

• POP企劃書

企劃主題：北星2週年慶（新星人類大進擊）
促銷對象：美工設計專業人士、新生、學生
促銷目的：增加營業額、加深消費者對北星有更專
業的印象、確立基本的消費層次，及推廣北星新形象。
活動時間：82年7月15日～7月31日（第一階段）
　　　　　82年8月20日～9月10日（第二階段）

活動內容：
①凡消費滿5000元者即贈送貴賓卡　張
　（原版進口書9折，一般書75折）
②一次消費達3000元以上（進口書）　一律85折
　一次消費達1500元以上（一般書）　一律75折
③考生辛苦了、凡購買考試用書（素描、水彩等）
　一律75折（限考生專賣區）

新星人類大進擊

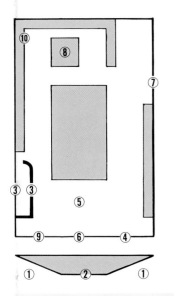

北星二週年慶店面規劃實例

◀一樓店面POP平面位置圖

①直式布旗
②橫式吊旗
③櫃台後大型促銷海報
④店面外櫥窗玻璃上促銷POP海報
⑤天花板形象POP吊懸
⑥電動玻璃門上卡典西德
⑦樓梯口大型促銷POP海報
⑧三角告示立牌
⑨店面外櫥窗玻璃上促銷POP海報
⑩書架上懸掛式小型POP

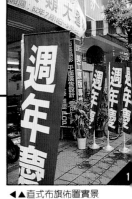

（60×160 cm）

▲▲直式布旗佈置實景

1

新 星 人 類 大 進 擊

北星圖書 2 週年慶

活動時間：82年7月15日～9月20日止

（80×450 cm）

▲橫式布旗佈置實景

（79×180 cm）

▲櫃枱後促銷POP海報及指示三角立牌佈置

▲象徵圖形

▲三角指示立牌

（27×29 cm）

▲促銷海報佈置實景

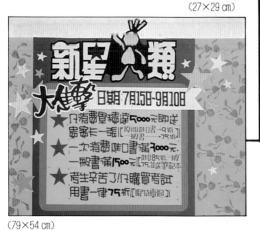

（79×54 cm）

（79×54 cm）

北星門市一樓佈置實景 ◀

5
形象POP海報佈置實景

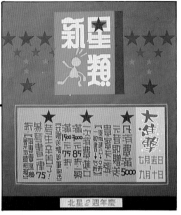

（151×180 cm）

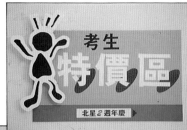

6
指示牌佈置實景

（35×50 cm）

票價卡佈置實景

特價

新星人類

（6×14 cm）

立式展示架佈置實景
長79 cm×寬54 cm高110 cm）

9
▲懸掛式POP佈置實景（直徑 12 cm）

企劃・執行製作／簡仁吉・林東海・張麗琦

（79×54 cm）

▼北喜POP海報佈置實景

（27×29 cm）

北喜2通書店

（20×27 cm）

北喜2通書店
開課在即 趕快回店查 滿額！

▼三角形立式陳佈置實景

（30×25 cm）

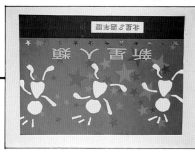

（111 cm×79 cm）

北喜2通書店

▼北喜POP海報佈置實景

北喜2通書店

▼天花板花邊POP吊飾佈置實景

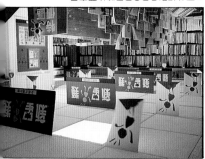

北喜二通書店店內思高精編慕例

▼店內推下春POP思高佈置圖

①天花板花邊POP吊飾
②櫥窗陳列架花邊POP海報
③桌光三角立牌
④北喜POP海報佈置實景
⑤北喜POP海報佈置實景
⑥店光陳佈置實景
⑦櫃檯卡佈置實景
⑧直立式陳立架
⑨書架上側櫃立式小型POP

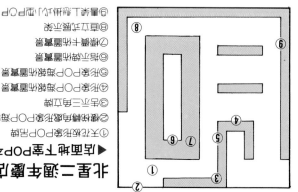

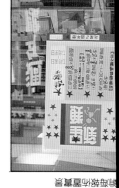

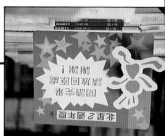

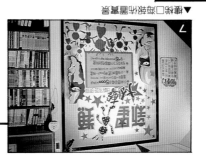

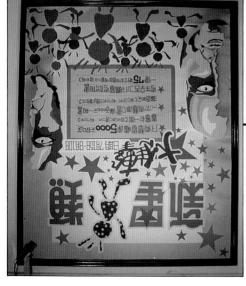

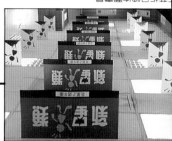

(直徑 12 cm)

▼書架上懸掛社的POP

(30×25 cm)

(151×180 cm)

▼櫃台口懸掛社布置賣場

(35×20 cm)

(30×70 cm)

(38×27 cm)

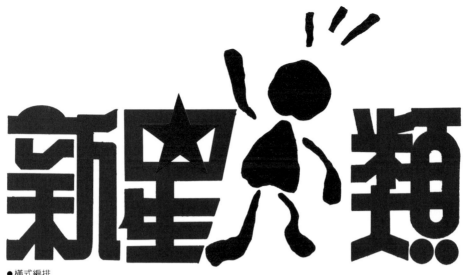

●橫式編排

●橫式編排②

北星2週年慶
新星人類大進擊

主色　　　　　副色

輔助色

●色彩計劃

●直式編排

象徵圖形

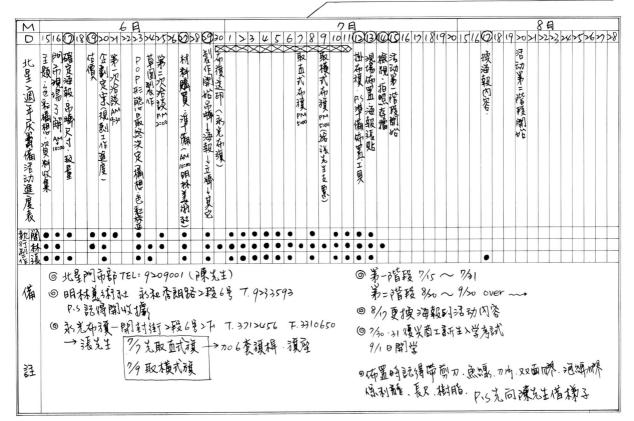

POP型態規劃

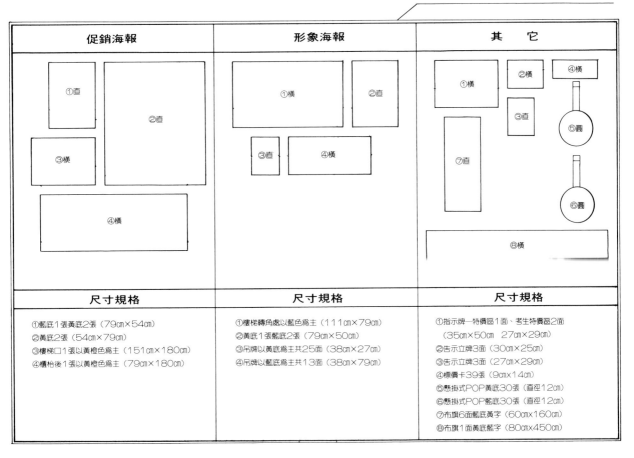

	促銷海報	形象海報	其它

尺寸規格

促銷海報
- ①藍底1張黃底2張（79cm×54cm）
- ②黃底2張（54cm×79cm）
- ③樓梯口1張以黃橙色為主（151cm×180cm）
- ④櫃柏後1張以黃橙色為主（79cm×180cm）

形象海報
- ①樓梯轉角處以藍色為主（111cm×79cm）
- ②黃底1張藍底2張（79cm×50cm）
- ③吊牌以黃底為主25面（38cm×27cm）
- ④吊牌以藍底為主共13面（38cm×79cm）

其它
- ①指示牌一特價區1面、考生特價區2面（35cm×50cm　27cm×29cm）
- ②告示立牌3面（30cm×25cm）
- ③告示立牌3面（27cm×29cm）
- ④標價卡39張（9cm×14cm）
- ⑤懸掛式POP黃底30張（直徑12cm）
- ⑥懸掛式POP藍底30張（直徑12cm）
- ⑦布旗6面藍底黃字（60cm×160cm）
- ⑧布旗1面黃底藍字（80cm×450cm）

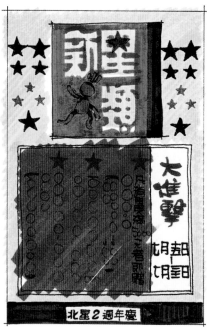

● 促銷海報

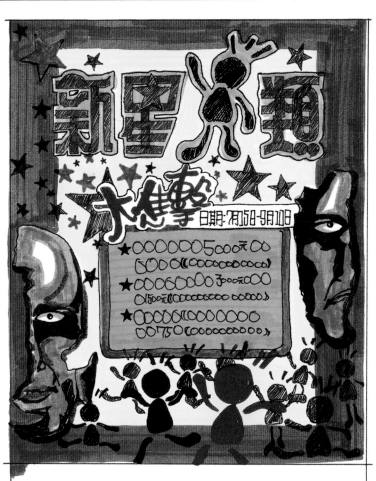

● 樓梯口促銷海報

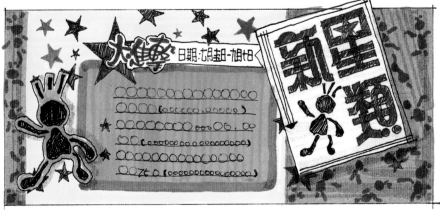

● 櫃枱後促銷海報

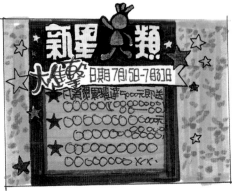

● 促銷海報

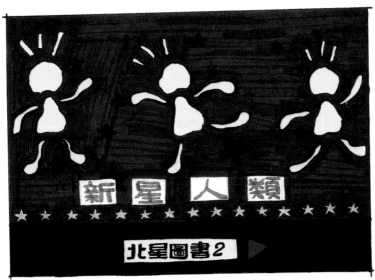

●樓梯轉角處形象海報

●形象海報

●形象吊牌

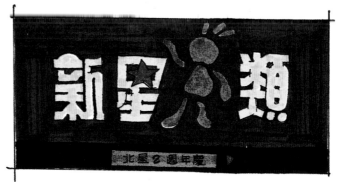

●形象吊牌

●指示牌

●指示牌

●指示牌

●直式布旗

●橫式布旗

北星圖書2週年慶

新星人類大進擊

活動時間：82年7月15日～9月20日止

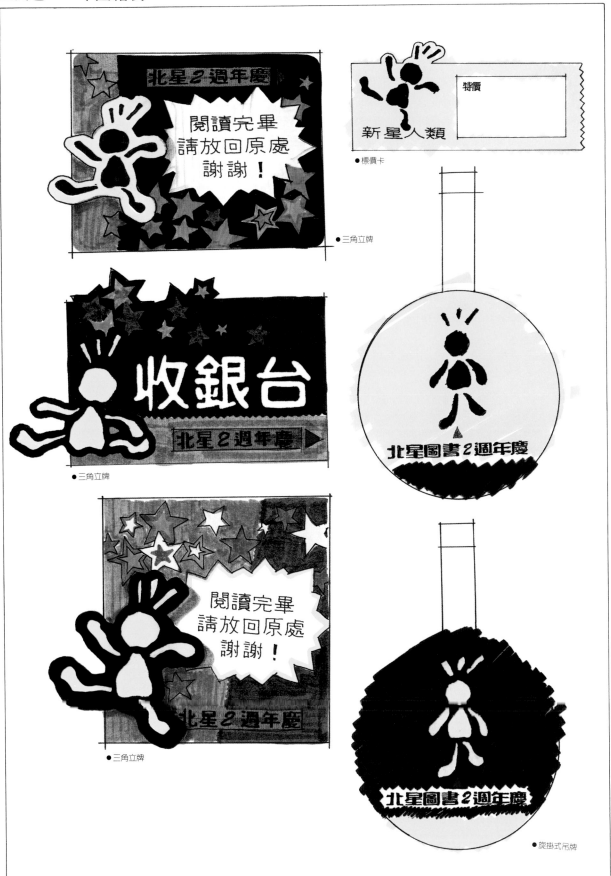

● 三角立牌

● 標價卡

● 三角立牌

● 三角立牌

● 旋掛式吊牌

歡迎光臨	請勿動手	停車場
今日公休	媚力登場	餐飲部
全面特價	謝絕參觀	週年慶
禁止停車	禁止攝影	報名處
暫停使用	全新開幕	特賣區
銘謝惠顧	女士專用	大優待
恕不折扣	男士專用	收銀員
換季降價	訊問台	工讀生
非請莫入	收銀台	化粧室
請勿吸煙	寄物處	洗手間
謝謝光臨	服務台	休息中
殘障專用	展示會	特賣中
來賓止步	吸煙區	營業中
請上二樓	兌幣處	誠徵
精緻餐點	大拍賣	電梯
新書介紹	外帶區	

名家創意：識別 包裝 海報 設計

www.nsbooks.com.tw

一次
購買三本書
另享優惠

名家‧創意系列 ①

識別設計－識別設計案例約140件

●編輯部 編譯　●定價：1200元

此書以不同的手法編排，更是實際、客觀的行動與立場規劃完成的CI書，使初學者、抑或是企業、執行者、設計師等，能以不同的立場、不同的方向去了解CI的內涵；也才有助於CI的導入，更有助於企業產生導入CI的功能。

名家‧創意系列 ②

包裝設計－包裝案例作品約200件

●編輯部 編譯　●定價：1200元

就包裝設計而言，它是產品的代言人，所以成功的包裝設計，在外觀上除了可以吸引消費者引起購買慾望外，還可以立即產生購買的反應；本書中的包裝設計作品都符合了上述的要點，經由長期建立的形象和個性，對產品賦予了新的生命。

名家‧創意系列 ③

海報設計－海報設計作品約200幅

●編輯部 編譯　●定價：1200元

在邁入開發國家之林，「台灣形象」給外人的感覺卻是不佳的，經由一系列的「台灣形象」海報設計，陸續出現於歐美各諸國中，為台灣掙得了不少的形象，也開啓了台灣海報設計新紀元。全書分理論篇與海報設計精選，包括社會海報、商業海報、公益海報、藝文海報等，實為近年來台灣海報設計發展的代表。

名家序文摘要

● 名家創意識別設計

陳木村先生(中華民國形象研究發展協會理事長)

這是一本用不同手法編排，眞正屬於CI的書，可以感受到此書能讓讀者用不同的立場，不同的方向去了解CI的內涵。

● 名家創意包裝設計

陳永基先生(陳永基設計工作室負責人)

「 消費者第一次是買你的包裝，第二次才是買你的產品」，所以現階段行銷策略、廣告以至包裝設計，就成為決定買賣勝負的關鍵。

● 名家創意海報設計

柯鴻圖先生(台灣印象海報設計聯誼會會長)

國內出版商願繼陸續編輯推廣，闡揚本土化作品，提昇海報的設計地位，個人自是樂觀其成，並與高度肯定。

DESIGN 闡揚本土文化，提升台灣設計地位

北星圖書·新形象／震撼出

企業識別設計
Corporate Indentification System

CIS

DESIGN

林東海・張麗琦 編著

新形象出版事業有限公司

定價 450 元

新形象出版事業有限公司
台北縣中和市中和路 322 號 8 之 1/TEL：(02)29207133/FAX：(02)29290713/郵撥：0510716-5 陳偉賢

總代理 / 北星圖書公司
台北縣永和市中正路 391 巷 2 號 8 樓 /TEL：(02)2922-9000/FAX：(02)2922-9041/郵撥 /0544500-7 北星圖書帳戶

門市部：台北縣永和市中正路 498 號 /TEL：(02)2928-3810

POP高手系列

POP商業廣告 ❷

出 版 者：新形象出版事業有限公司
負 責 人：陳偉賢
地　　址：台北縣中和市中和路322號8F之1
電　　話：29278446
F A X ：29290713
編 著 者：簡仁吉、張麗琦、林東海
總 策 劃：陳偉昭、陳正明
美術設計：張麗琦、林東海
美術企劃：林東海、張麗琦、簡仁吉、張呂森

總 代 理：北星圖書事業股份有限公司
地　　址：台北縣永和市中正路462號5F
門　　市：北星圖書事業有限公司
地　　址：永和市中正路498號
電　　話：29229000
F A X ：29229041
網　　址：www.nsbooks.com.tw
郵　　撥：0544500-7北星圖書帳戶
印 刷 所：利林彩色印刷股份有限公司
製 版 所：興旰彩色印刷製版有限公司

行政院新聞局出版事業登記證／局版台業字第3928號
經濟部公司執照／76建三辛字第214743號
■本書如有裝訂錯誤破損缺頁請寄回退換
西元2001年6月　第一版第一刷

國家圖書館出版品預行編目資料

POP商業廣告／簡仁古編著。—第　版 --臺
北縣中和市：新形象，2001〔民90〕
　　面；　　公分。--（POP高手系列；2）

　　ISBN 957-2035-02-9（平裝）

　　1.廣告－設計　2.海報－設計

964　　　　　　　　　　　　90007791